Start

相信大家經常在思考「如何把圖畫得好」，然而只是魯莽地畫通常是畫不好的。
比方說你有一個很喜歡的作家但遺憾的是，無論再怎麼模仿他的畫，
畫出來的東西應該還是不會一樣。那是因為你們繪圖的「過程」不同的緣故。
你們會不會是從一開始就畫得太過仔細？
也就是說，是不是從「草稿」就開始畫起來了？
如果是那樣，會變得很難修改，也無法掌握整體的均衡。

重要的其實是…所謂的「概略」、「骨架」，也就是「草稿」的最初階段。

正因為有最初的「骨架」，所以…

●一幅圖，再怎麼看它都是平面的，
　這時候先畫出骨架就能夠創造出這幅圖的立體感。
●雖說草稿它不過是為了上墨線所畫的導引，
　但骨架卻是畫出立體形狀最重要的作業工程。
●專業的漫畫作家差不多都是由骨架開始描繪的，
　也可以說骨架本身正是把圖畫好的秘訣。

本書就是以骨架畫法為重點，
養成先畫骨架而不是先畫草稿的習慣吧！
如此一來即便以往總是畫得不好的人，也應該能夠畫出整體均衡的畫來。

才可以好好畫出紮實的畫！

何謂骨架

當想畫出左下方的人物時，
究竟該怎麼畫才是正確的呢？
要尋求這個答案，我們將時間稍稍倒帶來看一下吧！

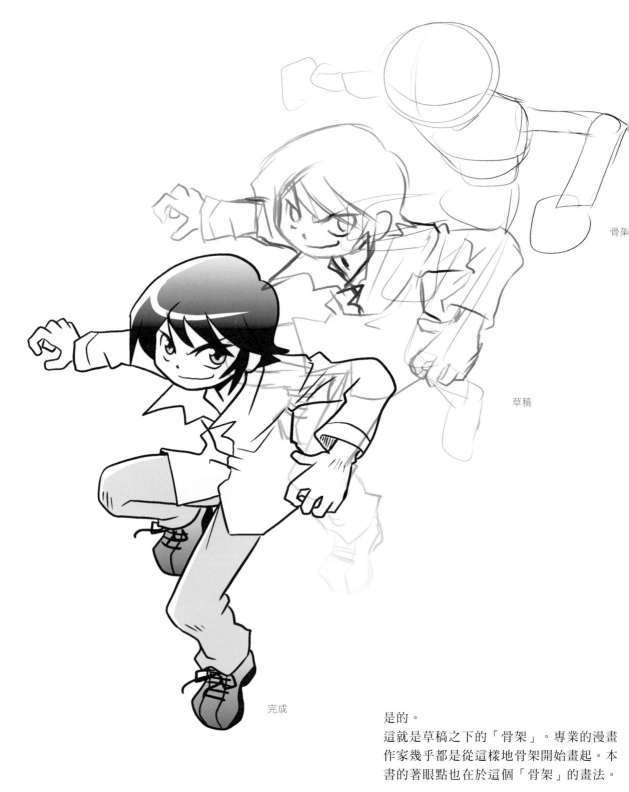

骨架

草稿

完成

是的。
這就是草稿之下的「骨架」。專業的漫畫
作家幾乎都是從這樣地骨架開始畫起。本
書的著眼點也在於這個「骨架」的畫法。

目次

本書的概略

以下大略說明本書的內容。

第1章：畫骨架時常用的三種類型

關於代表性的三種骨架畫法，並分析其優點。

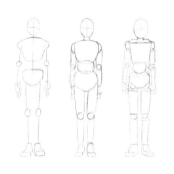

第2章：畫出全身的骨架

分別由性別、體型別、年齡別將符合現實的畫法
到誇張畫法一一解說。

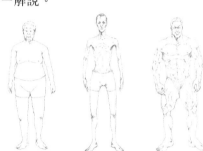

第3章：畫出人體各部位的骨架

解說臉或手等等細部的骨架畫法。

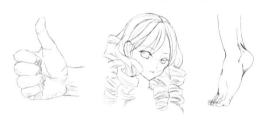

第4章：畫出位於空間中的人物骨架

用基本的遠近法解說位於背景空間的人物
骨架畫法

第5章：骨架的實際繪製流程

黑白&彩色圖象的繪製，都是建築在骨架的基礎
上。

第6章：繪畫的基本由骨架開始

回到骨架的基本點上，重新檢視自己的漫畫草稿
能力。

〔附言〕
在本書中，使用「骨架」「概略」「草稿」等詞彙，並沒有經過嚴密精細的分類定義。
所以可能有「意思重複」的情形發生。
而本書中所揭載的「骨架」為了使讀者方便閱讀，均經過潤飾或修正，
實際上畫出來的骨架會比書中的範例更粗略一些。

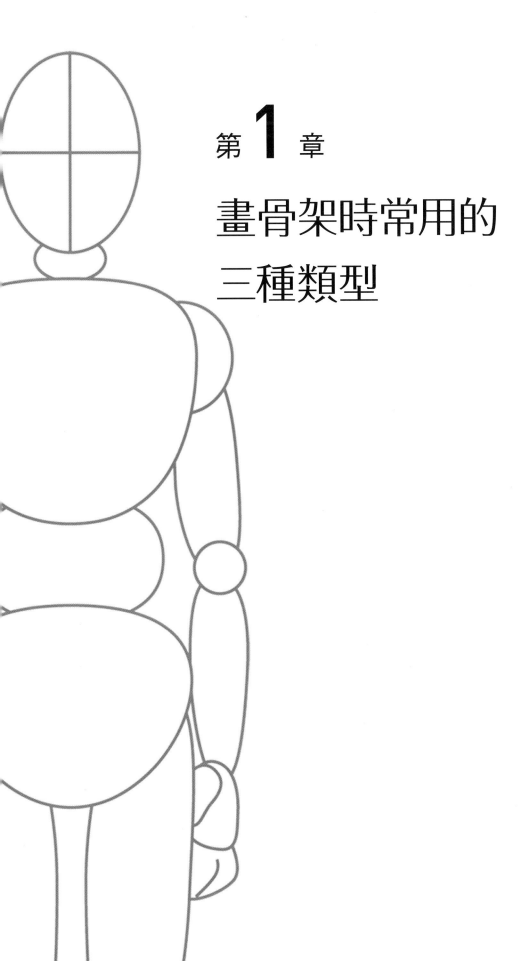

第 **1** 章

畫骨架時常用的
三種類型

從骨架到草稿…
描繪男生的全身

各位在畫人物的時候是怎樣畫的呢？
若是用從臉或手一部分一部分畫出來的方法，
會有整體比例失衡的危險。
為了不造成這樣的情況，在一開始的時候
就必須先「畫出骨架」。

〔失敗的例子〕
由上到下依序畫出，結果變
成手短腳長，最後無法完整
畫完。

〈描繪骨架…步驟❶～❾〉

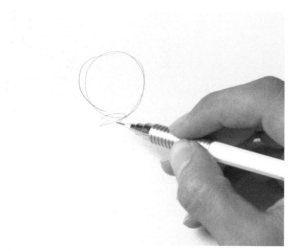

❶ 從頭的骨架開始畫。由下巴的下方開始順時鐘畫一個圓，與下方的頸部骨架連結。

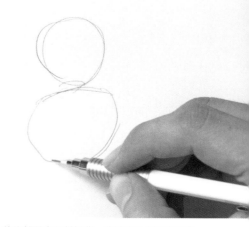

❷ 男生的胸部要畫得魁梧些，帶點倒三角形的味道。

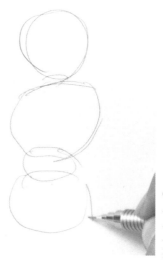

❸ 按照腹、腰的順序畫下去。比例上男生的腰比女生小一些，所以骨架要畫小一點。

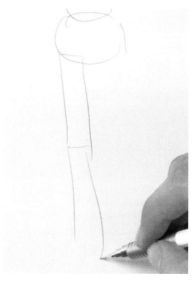

❹ 畫完腰之後畫手臂也可以，但是為了不要讓步驟停下來，我們先畫腳。畫骨架的這個「流暢感」很重要。

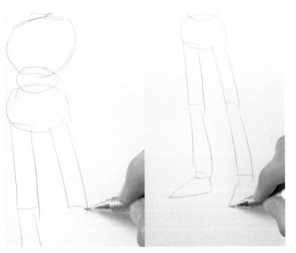

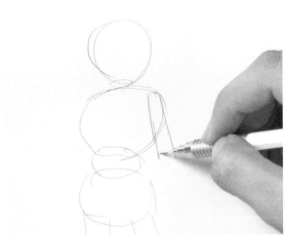

❺ 畫左腳。決定膝蓋的位置，往下畫到腳掌。這個時候要考量地面的存在，以免破壞重心。

❻ 接著畫手臂。好好看清楚手肘的位置該在哪裡。

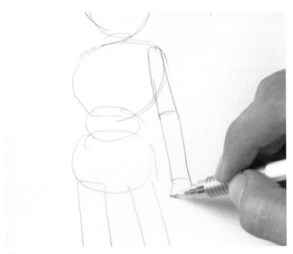

❼ 描繪手腕。小心不要畫得太長。

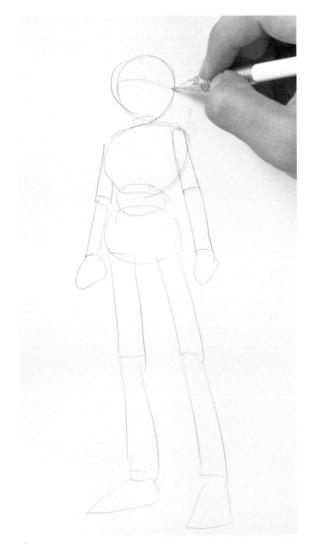

❽ 再來畫右邊的手臂和手腕。這時候要一邊看著已經畫好的左手比對，要畫得看起來一樣長。

❾ 全身的骨架大致完成。如果整體都很均衡，就再一次回到頭部開始畫草稿。

〈描繪骨架…步驟❿～⓴〉

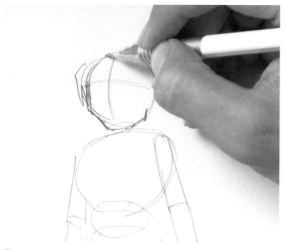

❿ 草稿的第一步：先畫好引導的十字線，然後由輪廓開始畫。

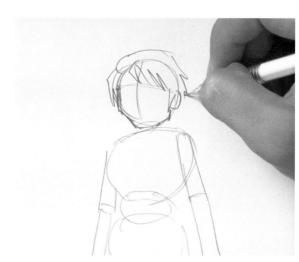

⓫ 有人會在此時就詳細描繪臉部，但我們還是最後再描繪細部吧。

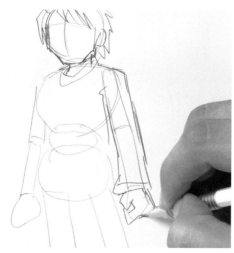

⓬ 畫草稿跟畫骨架不同的是，從外側開始往裡面畫，才不會白費力氣。

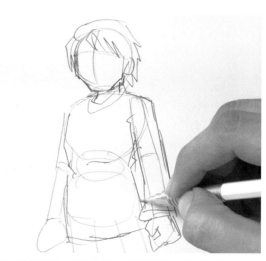

⓭ 再來是畫軀幹。雖說是男生，畫腰部的時候也要考慮凹凸曲線，然後讓他穿上衣服。

⓮ 畫位於內側的手。正因為骨架已經畫好，可以毫不猶豫的畫下去。

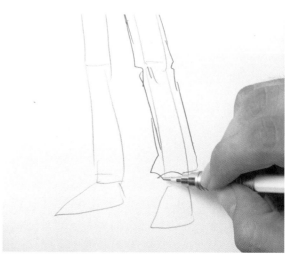

⓯ 畫上腳部的褲管。這部分也和上半身一樣，由外側往裡頭畫。

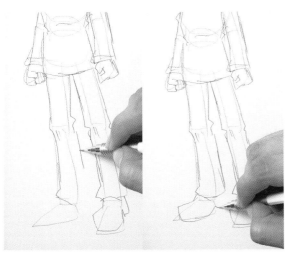

⓰ 穿上鞋巴。以幾乎沿著骨架的形式畫出草稿。

⓱ 回到頭部,加上臉部的細部描繪。參考十字線的橫線畫上眼睛。

⓲ 參考十字線的縱線畫上鼻子。

⓳ 畫上嘴巴。橫跨十字線的縱線,左右要看起來差不多等長。

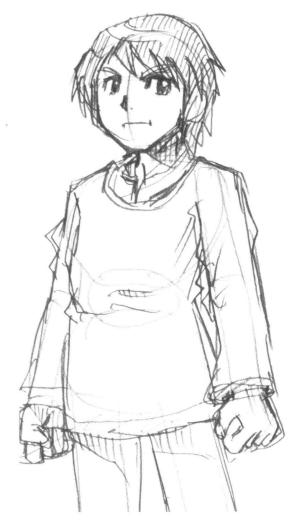

⓴ 調整下巴等處的細部,就完成了。因為有骨架的幫助,草稿便不至於太離譜。

由全圖來看「骨架～草稿」的素描演變

以快速完成的骨架為底，
一邊檢視整體均衡，一邊逐步描寫細部。
如此一來整體感覺不會被破壞，
而且能畫出有立體感、又逼真的漫畫草圖。

1 骨架…
是一切草圖的開始。

2 以骨架為底就可以依序好好地畫出
頭部、上半身、下半身。

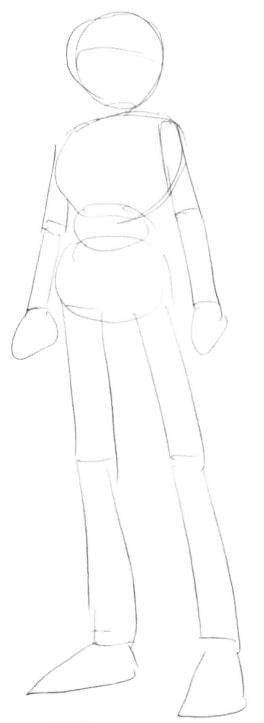

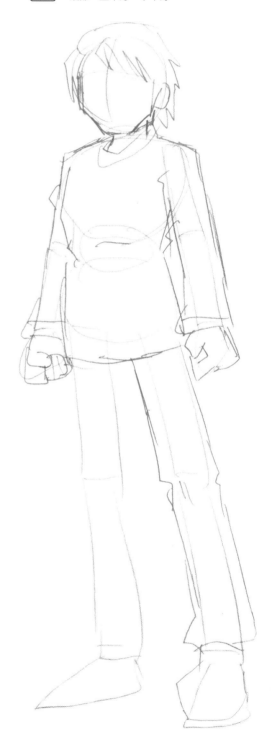

3 臉部大致完成後，接著將衣服等處的
細部加畫上去。

4 草稿…
也可因應需要畫得更細緻一點。

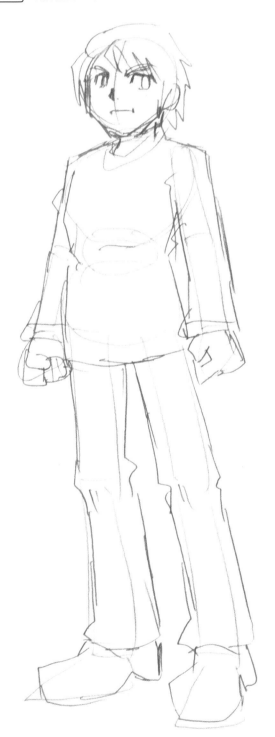

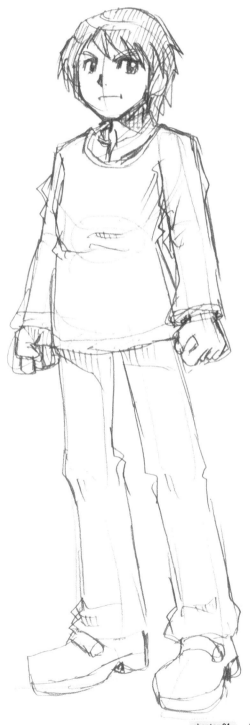

從骨架到草稿…
描繪女生的頭部

描繪全身時需要畫骨架輪廓…
這多少總能夠理解。
但是在描繪臉部等身體的一部份時又該如何呢？
當然也需要畫「骨架」囉！

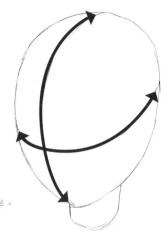

臉部骨架最重要的
就是臉部的十字線。
這個十字線是把頭部
以縱線和橫線各自分為兩半。

〈由橢圓形骨架開始畫起…步驟❶～⓮〉

❶ 畫一個橢圓形。這就是頭部的骨架。

❷ 在橢圓形中畫上十字線。橫線為眼睛的位置。

❸ 縱線則將頭部一分為二。這條線為中心線。

❹ 以骨架為基礎畫底稿。從臉的輪廓開始畫起。

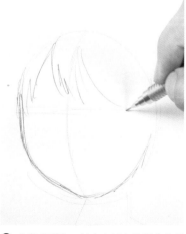

❺ 接著畫瀏海。基本上都由外側往內側畫。

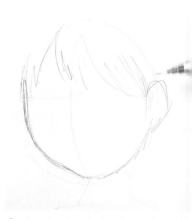

❻ 畫耳朵。瀏海和臉頰的兩端像是連結在一起。

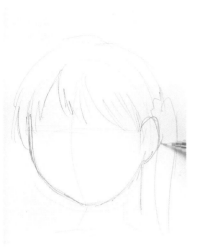

❼ 將頭髮整體都畫進去。

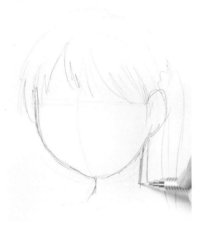

❽ 一邊看著整體的樣子，一邊修正脖子和耳朵的位置與脖子的角度。

❾ 畫臉。配合骨架的橫線畫上眼睛。

❿ 接著決定右眼上眼皮位置。

⓫ 右眼的一連串描繪。請接著看下去。

⓬ 接著描繪眼頭的部分，大致的形狀已經完成了。

❸ 參考骨架的縱線，畫上鼻子。

⓮ 耳垂後方的下顎線與頸部的線條相連的地方也十分重要。

〈一邊檢視整體感一邊描繪…步驟⓯～㉘〉

⓯ 描繪位於畫面內側的髮絲。

⓰ 畫上嘴巴。以十字線為基準，內側較短，外側較長。

⓱ 下巴太長了所以修改一下。一般來說幾乎沒有一次就把底稿打好的情況。

⓲ 在眼睛裡加上眼神。

⓳ 左右兩眼的眼神要一致。

⓴ 修改頸部的線條。

㉑ 決定頭頂的髮線方向。

㉒ 比對外側垂下的髮絲然後畫出內側垂下的髮絲。

㉓ 一連串的頭髮描繪。決定內側垂下的頭髮形狀。

㉔ 畫出藏在內側的頭髮輪廓。

㉕ 確認頭部的立體感。

⑯ 確認下巴的形狀並修改。

⑰ 由頸部到後腦部份的頭髮是表現出頭部立體感的重點所在。

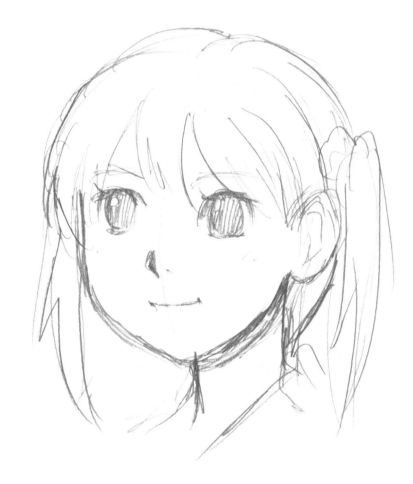

㉘ 加入細部描寫就完成了。
因為先畫好骨架,因此雙眼和口鼻都能沒有差錯的畫進去。

當然,相信這樣便能理解骨架的重要性,但還有讓你覺得
「因為有骨架,所以會這麼好畫!」的畫例。
接著讓下一頁來介紹吧!

從骨架到草稿…
以不同角度描繪女生的頭部
（仰望的角度和俯視的角度）

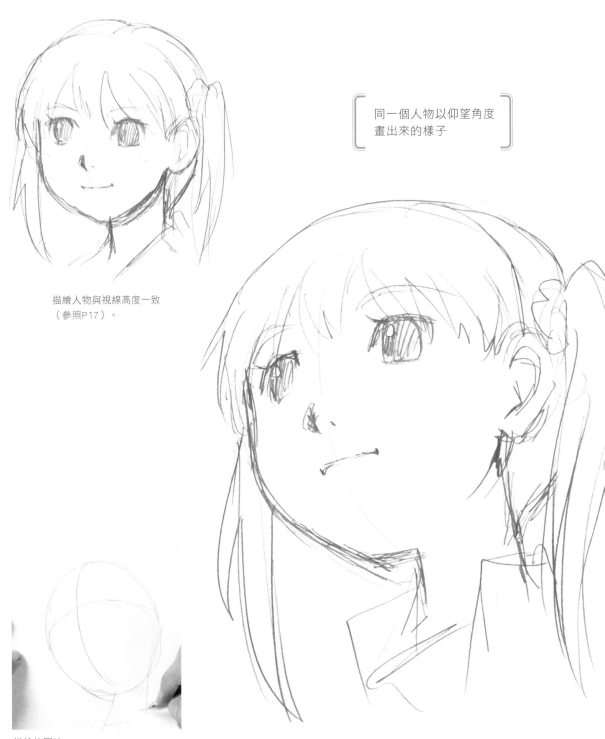

同一個人物以仰望角度
畫出來的樣子

描繪人物與視線高度一致
（參照P17）。

描繪的開始…
橢圓形的骨架和仰望的十字線。

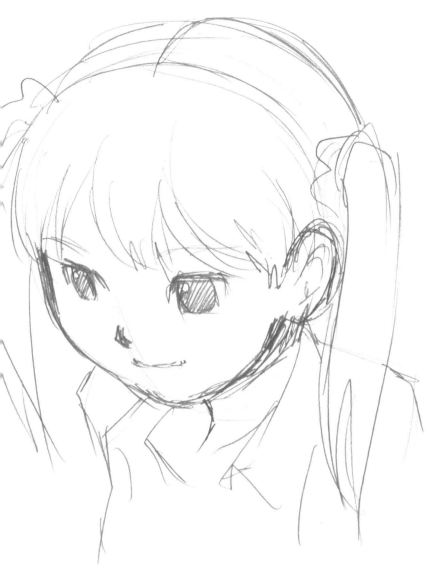

同一個人物以俯視的
角度畫出來的樣子

描繪的開始…
橢圓形骨架和俯視角度的十字線。

請看左上圖。
雖與第17頁是同一個人物，卻是截然不同角度的圖。
我想你們都很清楚即使是同一張臉的特寫，
只要改變角度就會造成完全不同的印象。
描繪這樣的圖時，有沒有畫骨架將會造成極大的差異。
詳細的製圖過程請看下一頁。

試著挑戰「骨架」吧

就如上述，無論在甚麼樣的狀況下，骨架都扮演了很有用的角色。
如果一下子就直接畫草稿，容易遭遇到「整體的均衡都會被破壞…」、「無法
描繪各種角度…」等等的情況，為此煩惱的人請你特別需要試試「從骨架開始
畫起」的方法。

〈以十字線在橢圓形上表示角度…步驟❶～❻〉

仰望的角度 俯視的角度

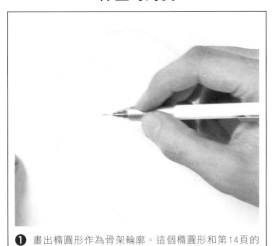

❶ 畫出橢圓形作為骨架輪廓。這個橢圓形和第14頁的橢圓形並沒有甚麼不同。

❶ 與左圖一樣，畫一個橢圓形。這個橢圓形也感覺不出來有甚麼不一樣。

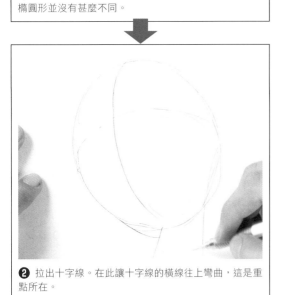

❷ 拉出十字線。在此讓十字線的橫線往上彎曲，這是重點所在。

❷ 這次讓橫線向下彎曲。

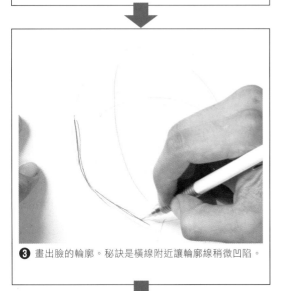

❸ 畫出臉的輪廓。秘訣是橫線附近讓輪廓線稍微凹陷。

❸ 畫出臉的輪廓線。因為橫線的位置在下方，跟左圖比起來臉顯得較短。

仰望的角度	俯視的角度

④ 將瀏海畫進去。隨著橫線使其往上側彎曲。

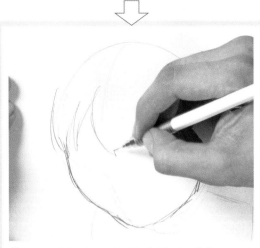

④ 和仰望的角度相反,讓瀏海稍微地向下彎曲。

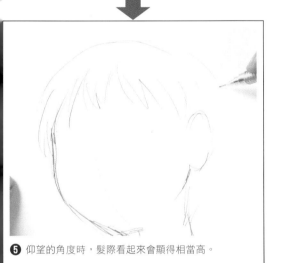

⑤ 仰望的角度時,髮際看起來會顯得相當高。

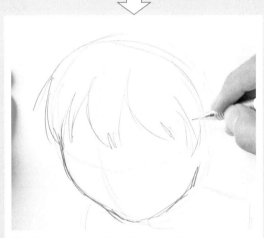

⑤ 俯視的角度時,頭髮看起來會多一點。

⑥ 描繪綁著下垂的髮辮,先從外側畫起。

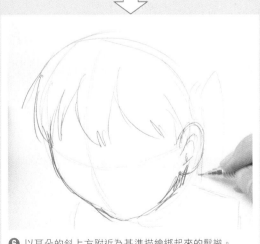

⑥ 以耳朵的斜上方附近為基準描繪綁起來的髮辮。

〈讓角度看起來是左右對稱的…步驟❼～⓫〉

仰望的角度	俯視的角度

仰望的角度

雙眼連結的點

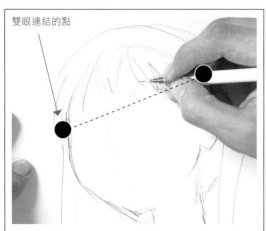

❼ 注意左右對稱畫出內側下垂的頭髮。畫仰望的角度時,就變成如上述的角度。

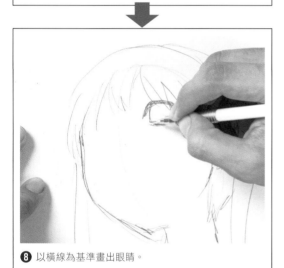

❽ 以橫線為基準畫出眼睛。

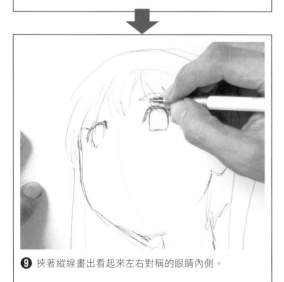

❾ 挾著縱線畫出看起來左右對稱的眼睛內側。

俯視的角度

雙眼連結的點

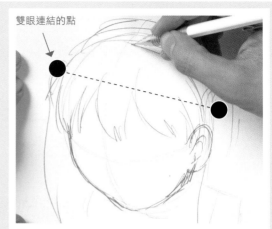

❼ 描繪內側的頭髮。俯視的角度和仰望的角度時為相反的方向。

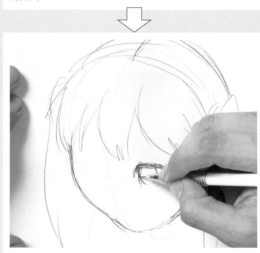

❽ 畫出眼睛。和左圖比較起來,眼睛的位置降得相當低。

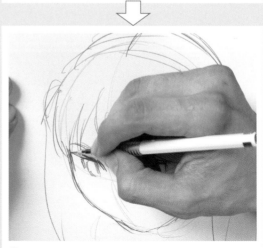

❾ 畫出眼睛的內側。這時候,要注意不要偏離臉的輪廓線太遠。

仰望的角度	俯視的角度

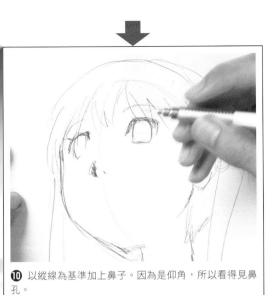

❿ 以縱線為基準加上鼻子。因為是仰角,所以看得見鼻孔。

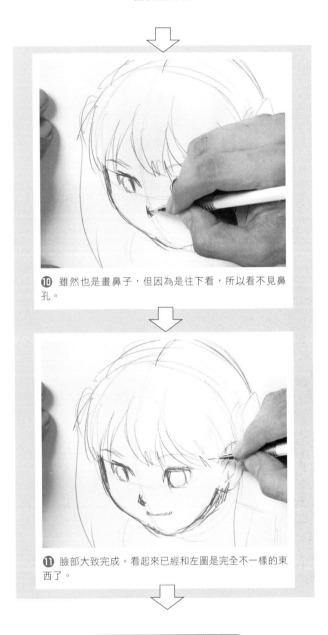

❿ 雖然也是畫鼻子,但因為是往下看,所以看不見鼻孔。

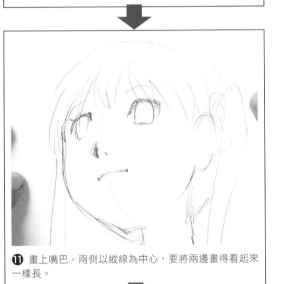

⓫ 畫上嘴巴。兩側以縱線為中心,要將兩邊畫得看起來一樣長。

⓫ 臉部大致完成。看起來已經和左圖是完全不一樣的東西了。

＊完成圖請參照第18頁。

＊完成圖請參照第19頁。

骨架該怎麼畫才好呢?

就算說「要畫骨架」,卻也不是一時間就能畫得出來。

說到骨架每個畫家的畫法也不一樣。

然而,研究許多畫家的骨架畫法之後,

結果發現大致可以分為三個種類。

在此就稱它們為「A型」「B型」「C型」

就從下一頁起分別向大家介紹吧!

A型：
線型骨架…想畫出有速度感的圖就用這個！

A型骨架屬於「線型」。手臂及腳部皆以一條線來表現，
因此可以展現有速度感的骨架。
可以說是表現「線流」和「重心」最適合的骨架。

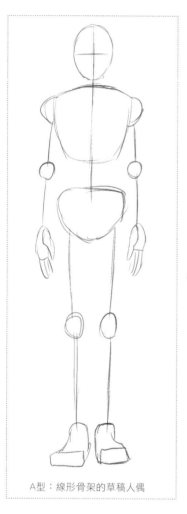

A型：線形骨架的草稿人偶

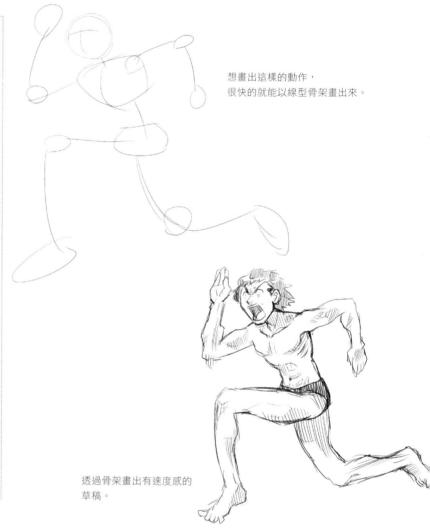

想畫出這樣的動作，
很快的就能以線型骨架畫出來。

透過骨架畫出有速度感的
草稿。

〔由骨架開始的描繪順序〕

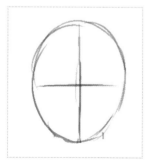

❶ 頭部以圓形表示，畫出縱線
（中心線）與橫線（眼睛的高
度）的十字線。

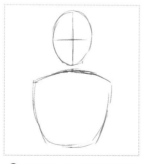

❷ 畫胸部。畫成倒三角形或
是底邊較短的梯形

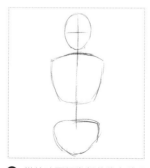

❸ 描繪時要經常想著將身體分
為左右兩邊的線（中心線）。

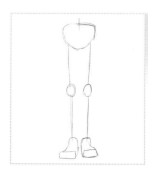

❹ 用線條描繪腳部。膝關節
部分以球型表示。

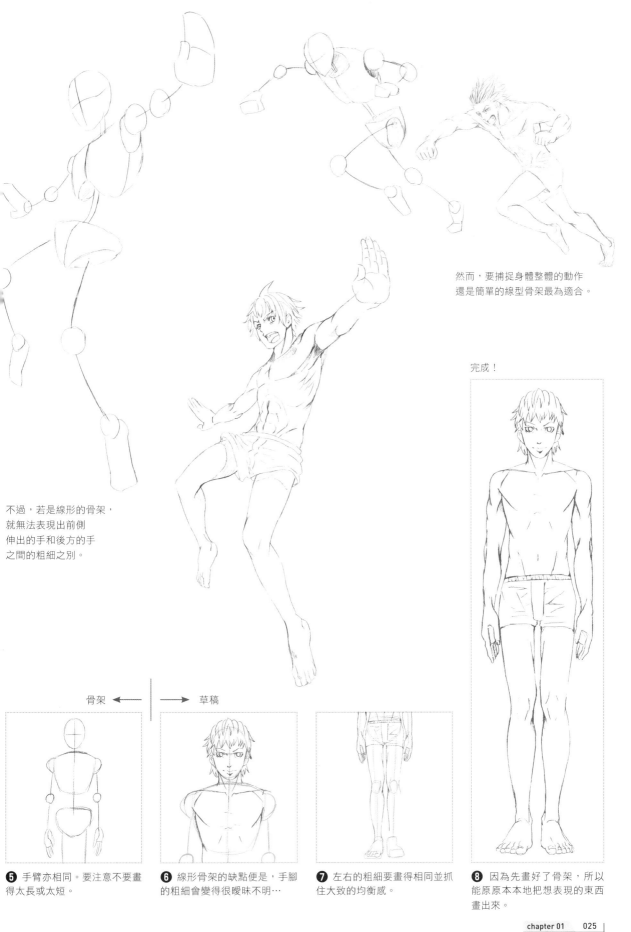

然而，要捕捉身體整體的動作
還是簡單的線型骨架最為適合。

不過，若是線形的骨架，
就無法表現出前側
伸出的手和後方的手
之間的粗細之別。

完成！

骨架 ←　｜　→ 草稿

❺ 手臂亦相同。要注意不要畫
得太長或太短。

❻ 線形骨架的缺點便是，手腳
的粗細會變得很曖昧不明…

❼ 左右的粗細要畫得相同並抓
住大致的均衡感。

❽ 因為先畫好了骨架，所以
能原原本本地把想表現的東西
畫出來。

B型：
圓形骨架…想畫出有份量的圖就用這個！

B型是「圓形」。因為所有的部分都用圓形構成，
所以可以毫無猶豫的畫出來。比起線形骨架，圓形能表現出分量感，對於當
作草稿的引導來說，是相當有用的。

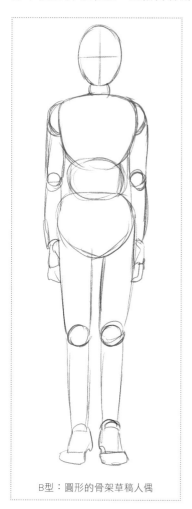

B型：圓形的骨架草稿人偶

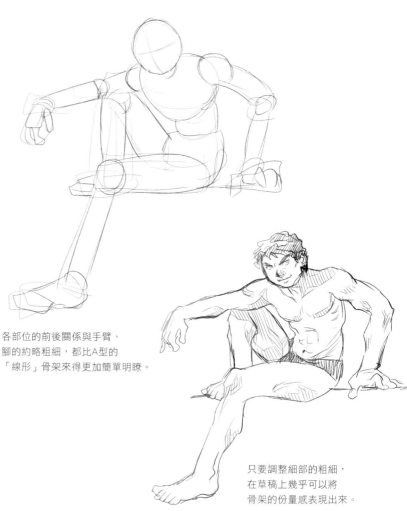

各部位的前後關係與手臂、
腳的約略粗細，都比A型的
「線形」骨架來得更加簡單明瞭。

只要調整細部的粗細，
在草稿上幾乎可以將
骨架的份量感表現出來。

〔由骨架開始到草稿的描繪順序〕

❶ 頭部以圓形和十字線來表示。此處與A型相同。

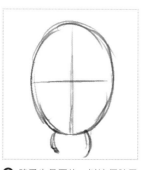

❷ 脖子也是圓的。以這個脖子的位置來決定重心。

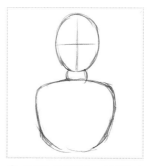

❸ 胸部也是圓形的，但畫的時候多少要以倒三角形的概念來描繪。

❹ 腹部是橢圓形的。腰部與胸部同樣的，是稍微的倒三角形。

圓形骨架可以說是骨架的典型。
用圓形描繪的手臂或胸部、腳部骨架
幾乎都可以當作草稿的輪廓來用。

想要表現
身體的份量感，
在骨架階段就幾乎可以
展現想畫的人物體型。

完成！

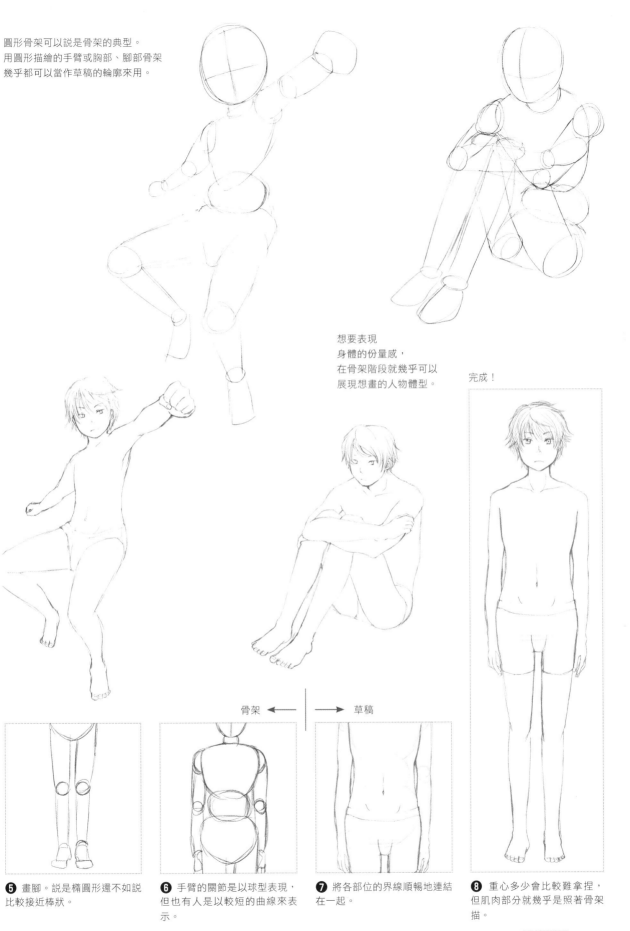

骨架　←　｜　→　草稿

❺ 畫腳。說是橢圓形還不如說
比較接近棒狀。

❻ 手臂的關節是以球型表現，
但也有人是以較短的曲線來表
示。

❼ 將各部位的界線順暢地連結
在一起。

❽ 重心多少會比較難拿捏，
但肌肉部分就幾乎是照著骨架
描。

C型：
角形骨架…若考慮到遠近關係就用這個！

C型是「角形」。由於主要的部位都以四角形構成，
很容易掌握前面與側面。
因此，適合在考慮到遠近法…「遠近關係」時使用。

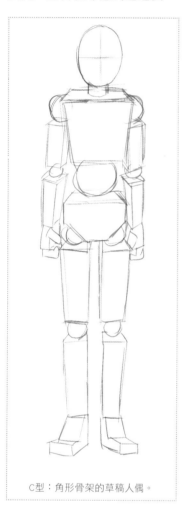

C型：角形骨架的草稿人偶。

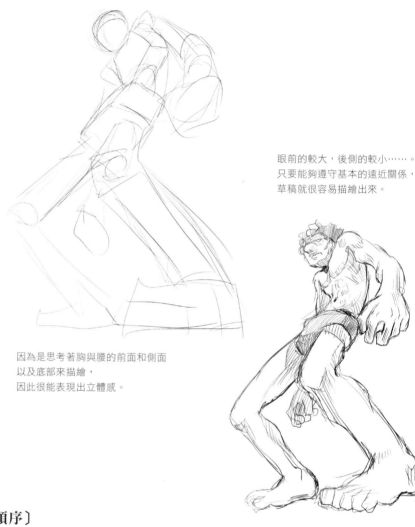

眼前的較大，後側的較小……
只要能夠遵守基本的遠近關係，
草稿就很容易描繪出來。

因為是思考著胸與腰的前面和側面
以及底部來描繪，
因此很能表現出立體感。

〔由骨架開始到草稿的描繪順序〕

❶ 頭部是圓形的（畫四角形也可以）。

❷ 脖子也一樣，圓形或四角形都可以。

❸ 胸部與腰部用四角形描繪。注意這個時候，將各部位分開的橫線不要畫得支離破碎。

❹ 腳部較細，所以沒有必要勉強畫成四角形，畫成棒狀也可以。

角形的骨架適合用來
表現立體的感覺。
因此當想要表現人物的立體感時，
是最適合的方法。

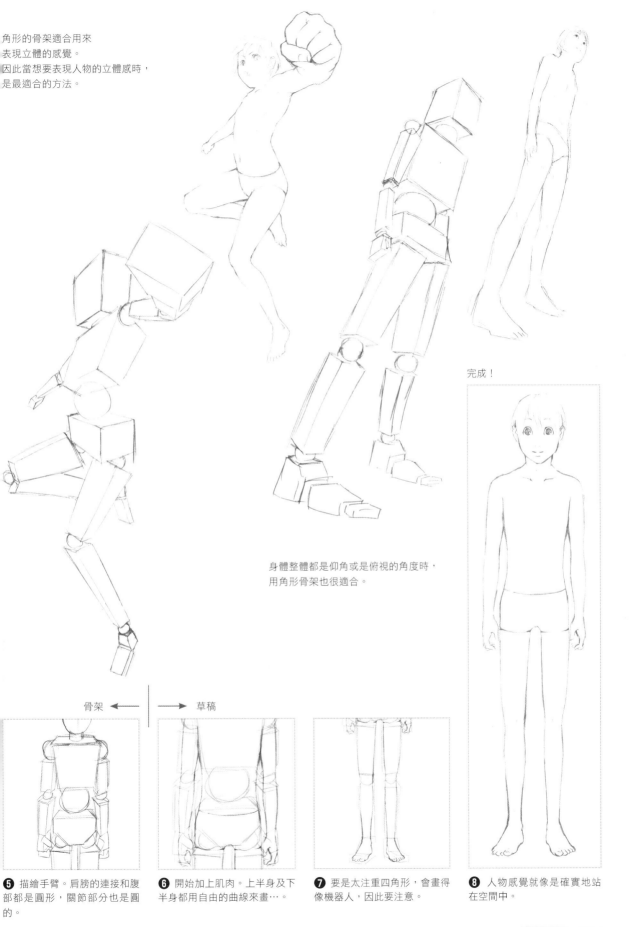

完成！

身體整體都是仰角或是俯視的角度時，
用角形骨架也很適合。

骨架 ←　｜　→ 草稿

❺ 描繪手臂。肩膀的連接和腹部都是圓形，關節部分也是圓的。

❻ 開始加上肌肉。上半身及下半身都用自由的曲線來畫…。

❼ 要是太注重四角形，會畫得像機器人，因此要注意。

❽ 人物感覺就像是確實地站在空間中。

A～C型的骨架使用於各部位的比較

畫骨架草稿的時候，如以下將各部位區分比較好。
特別是頭部和胸部、以及腰部的形狀是重點所在。

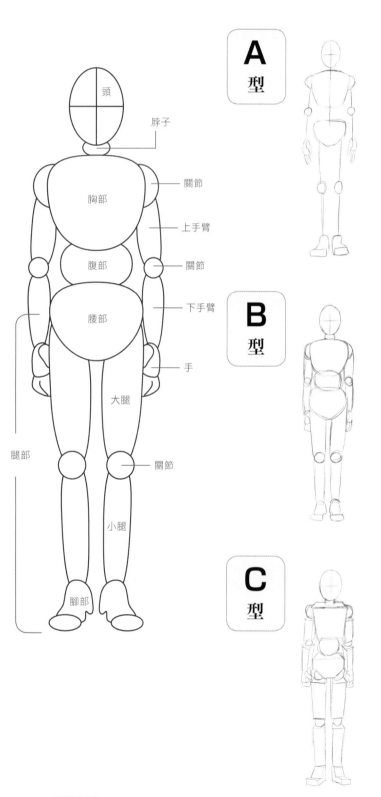

- 頭
- 脖子
- 關節
- 胸部
- 上手臂
- 腹部
- 關節
- 腰部
- 下手臂
- 手
- 大腿
- 腿部
- 關節
- 小腿
- 腳部

A 型

B 型

C 型

頭部　幾乎所有的情況下都要用球形來畫。

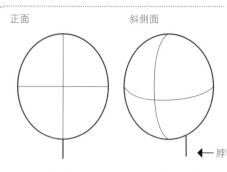

正面　　　斜側面

←脖

在球形中加入當做眼睛和嘴巴導引的十字線。
脖子雖是線型，但要畫得像連在頭部後側似的。

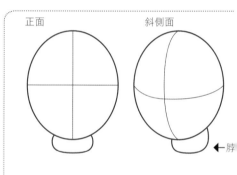

正面　　　斜側面

←脖

頭部和A型相同，但脖子的形狀不同。考慮到頸部
的粗細，與背脊的位置畫在頭部後側，這一點和A
型相同。

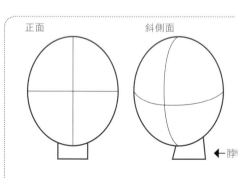

正面　　　斜側面

←脖

頭部和A型相同，但依情況不同有時會畫成四角
形。脖子的線條與B型相較則為直線。

胸部

要考慮是要以倒三角形
或是底邊較短的梯形來畫。

→ 腹部

接近倒三角形的橢圓形。有時
也會在中央畫上將胸部分為左
右兩邊的線（中央線）。

腰部

基本上，多畫成像胸部被壓扁的樣子。

比胸部更寬，接近倒三角形的
橢圓形。

→ 腹部

胸部和A型相同，但將腹部視同
關節以球形來畫。再加上中央
線就方便多了。

腰部也跟A型差不多，但有時
下面的部分很接近銳角五角
形。

→ 腹部

胸部是四角形或是底邊較短的
梯形。要畫得很容易區分前面
和側面。

像是把胸部的形狀擠壓似的，
與畫胸部時一樣考慮著前面和
側面來描繪。並且，這種畫法
要在腰和大腿之間加畫球狀關
節。

表現關節的基本是使用球或弧線！

市面上販賣的草稿人偶，
在關節處夾著類似球形的東西。
畫骨架的時候也是經常以球形來表現關節，
但除此之外也有以弧線來表示關節的方法。

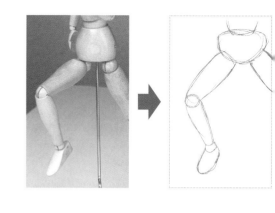

〈表現1：關節球〉

無論是哪種關節，都適合以球形來表現。

〔A型骨架的關節球〕

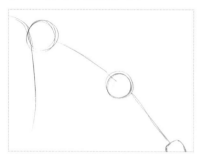

〔B型骨架的關節球〕

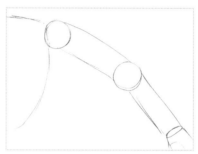

〔C型骨架的關節球〕

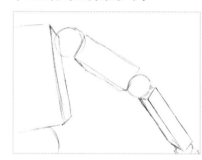

〈表現2：關節曲線〉

B型骨架的情況下，關節也可能不以球形而是弧線來表示。

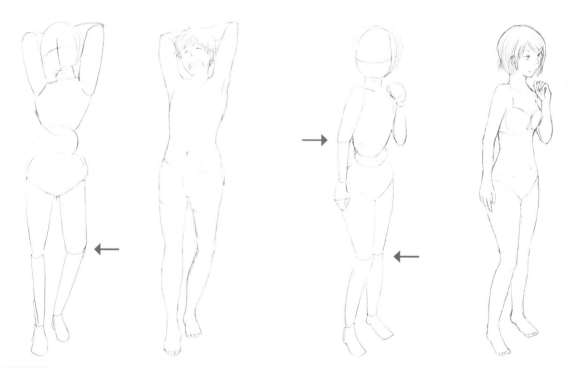

只不過，弧線的方向一旦弄錯，
就會喪失立體感，這點要千萬注意。
那麼，該畫哪個方向才好呢？
要知道這一點，就先想想哪一邊是前面，
那一邊是深處就可以了。

將人體以環狀切割，關節弧線即能被清楚
理解，另外，擁有「遠近法」的知識也是
很重要的。

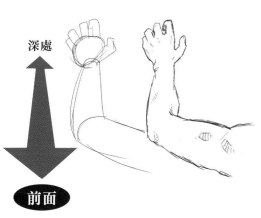

深處

前面

前面

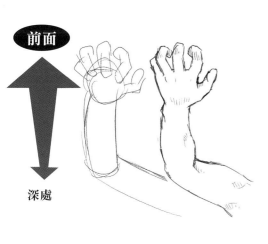

深處

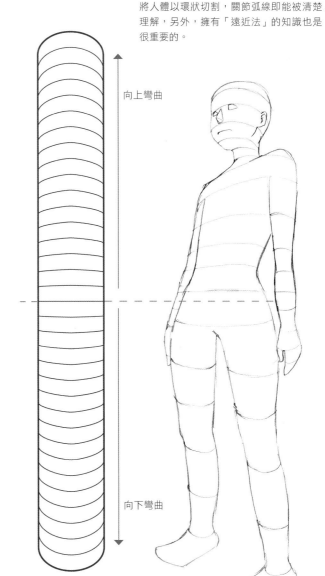

向上彎曲

向下彎曲

並不是所有的動作都能以弧線來替代關節球。
例如像圖a這樣手伸直的情況下，
雖可以用弧線來表示關節，但若如圖b這樣彎曲的情況下，
就需要兩條弧線，結果就和關節球一樣了。
如何區分這個部位的使用法就要臨機應變了。

圖 a

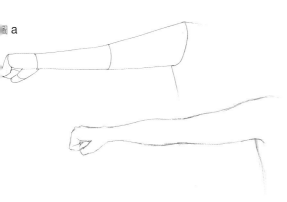

圖 b

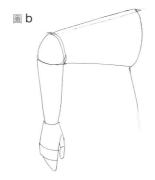

骨架是絕對必要的嗎！？

圖畫好之後，畫出來的形態幾乎都很接近草稿了，
這也是所謂的「骨架」草稿。
並不會像畫草稿般馬上就直接開始細描，
一開始先取好身體整體的外型輪廓，
接下來畫入中央線，才能使得身體更立體。

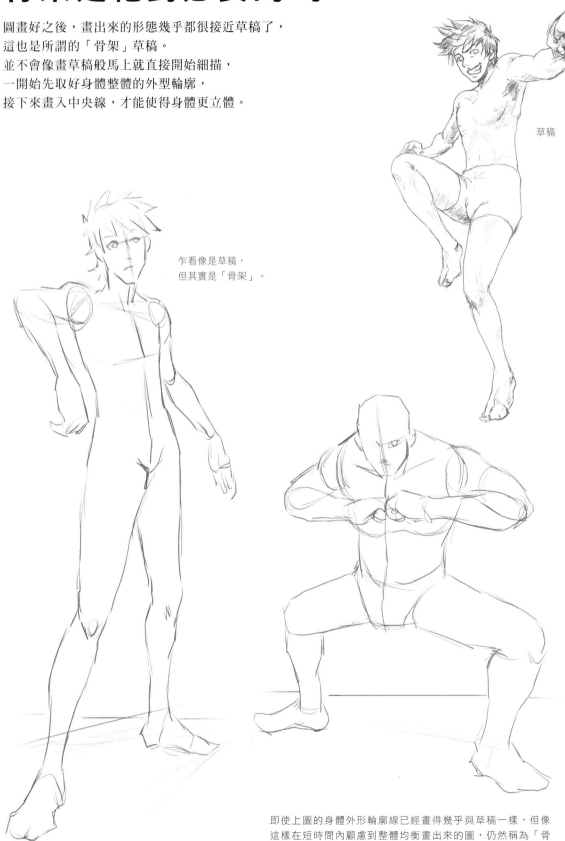

草稿

乍看像是草稿，
但其實是「骨架」。

即使上圖的身體外形輪廓線已經畫得幾乎與草稿一樣，但像
這樣在短時間內顧慮到整體均衡畫出來的圖，仍然稱為「骨
架」。

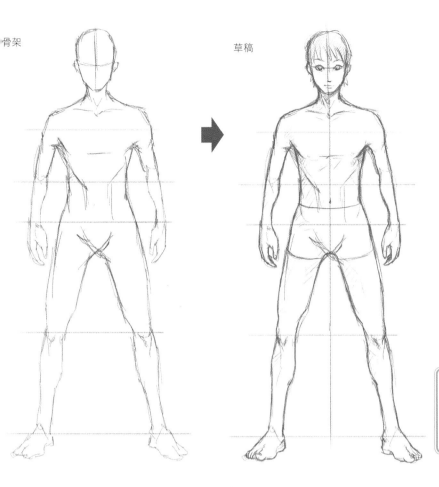

骨架

草稿

左圖的骨架和右圖的草稿幾乎沒有甚麼差異，但是正因為有畫骨架才能完成紮實的草稿。

結論…
由骨架到草稿可以説是一連串的「漫畫底稿」吧

畫出接近草稿的骨架，必須在日常中練習許多素描或速寫，也必須將人物構造深刻印在腦海中，這需要經過相當時日的練習。我們就先利用A到C型的方式開始練習吧！

總結

以往從沒畫過骨架都是直接打草稿的人，
可以利用這個機會試試看「畫骨架」的作業方式。

只是，其秘訣在於「要淡淡地畫」。
畫得太深反而會阻礙畫草稿，
使草稿變得很難畫。
依情況使用淡藍色的鉛筆
（或是自動鉛筆）來畫也可以。

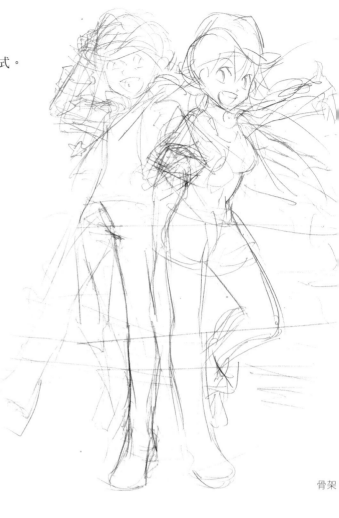

骨架

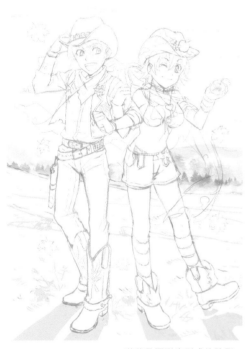

草稿及因逆光形成的陰影。

一開始以照片為基礎來畫比較好。
如果不了解人體的構造就開始畫，怎麼也不會進步。
因為所謂的骨架是指「為了讓某種程度上能掌握人體構造和均衡的人，
很快速地描繪人體的技術」，
也是「以整體感來描繪的漫畫草圖」。
因此沒有必要看著照片或模特兒仔細地描繪，
首先就只大量地畫骨架就好。

描繪骨架用影印紙就夠了，
就用影印紙畫上一百張骨架，
那時候應該就看得出繪圖功力的進步。

完成後的作品

第 2 章

畫出全身的骨架

依性別畫出不同的體型

試著各別描繪出「傳神」的男女骨架吧。此處，我們會就男女不同的體型分別解說。

1. 正面姿勢

〈男性〉

描繪男子的時候重要的是肩膀寬度。
男生比女生肩膀較寬，上半身的外形輪廓是呈現倒三角形的。
另外，男生的脂肪大部分比女生少，所以整體上較為精悍，
因此比起曲線，用直線描繪起來看起來會更像男生。

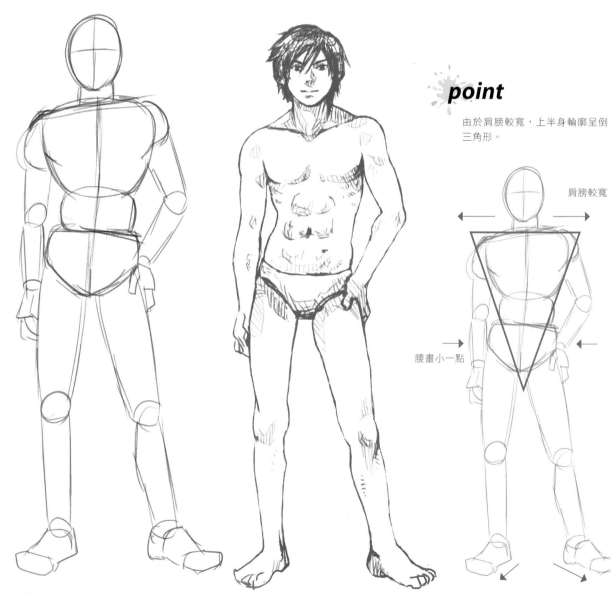

point

由於肩膀較寬，上半身輪廓呈倒
三角形。

肩膀較寬

腰畫小一點

以中心線為基準畫出左右對稱
的肌肉。

腳掌向外，看起來會比較像男生。

〈女性〉

與男生相反。肩膀畫得窄些看起來較像女生。
再來女生的骨盆較大，上半身的外形輪廓呈三角形，
還有，多使用曲線看起來會較為女性化，
以上這些都在畫骨架的階段就要意識到。

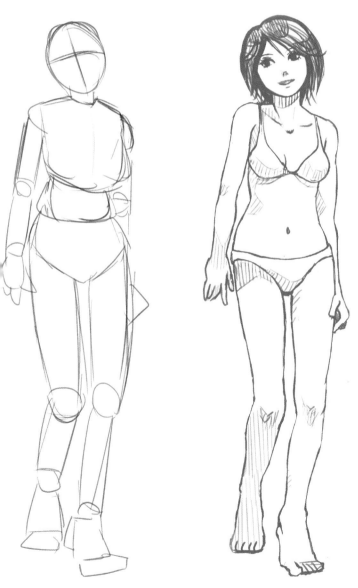

腰部較大，因此軀幹呈三角形。

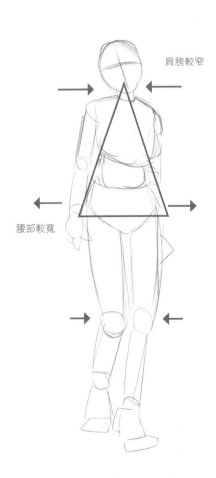

肩膀較窄

腰部較寬

在骨架的階段，也想想立體感吧。例如隱藏在身後的左手臂和往前踏出的左腳、
在後側的右腳等，都能讓這幅圖在骨架階段就看得出立體感。

腳掌向內，看起來較為女性化。

2. 斜側角度的姿勢

〈男性〉

描繪由斜前方角度看過去的重點在於：加入中心線。
由於使用遠近法的關係，靠近眼前的較大，
後方較小，因此胸部的寬度也會不一樣。

斜前方角度

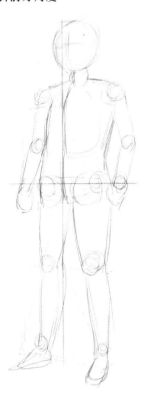
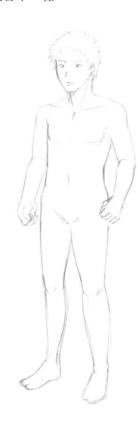

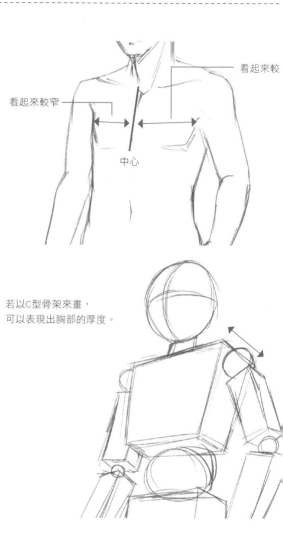

看起來較窄

中心

看起來較

若以C型骨架來畫，
可以表現出胸部的厚度。

3. 側面、背面角度的姿勢

〈男性〉

雖然男性的側面相當直線條，
但若不帶著脊椎為S字型曲線的想法來畫，
就會顯得不自然，這點要注意！
背面的重點是：肩寬要和正面一樣。
另外，由於男性脂肪較少，肩胛骨或脊椎骨的
線條要明顯，這是重點所在。

側面

背面

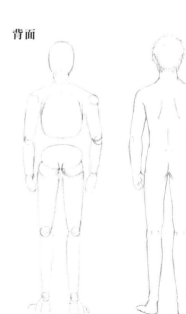

〈女性〉

由斜側方描繪女生的狀況，最困難的是胸部，
就以中心線為基準，畫出看起來像是左右對稱的圖吧。
有時也會在骨架的階段就畫出乳房的隆起。

斜側角度

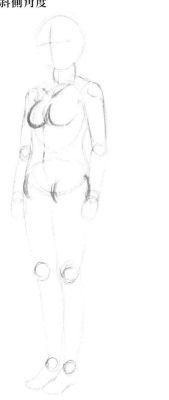

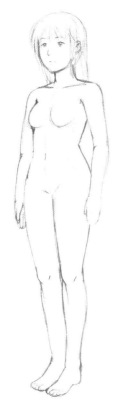

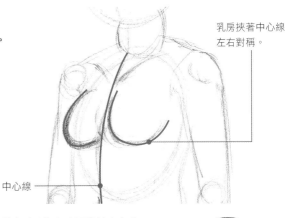

乳房挾著中心線
左右對稱。

中心線 ——

將身體分為左右兩邊的中心線，
對男女而言都相當重要。盡量把
它畫進去吧。

以畫女性來說球型很重
要，因此用B型骨架來
畫比較好。

〈女性〉

女性的側面重點在腰部，
且臀部比男性突出。
而背面的重點也和側面同樣是腰部。
另外因為骨盆的位置較高，因此臀部
看起來較大。

側面

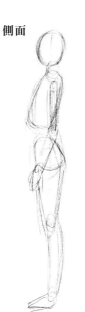

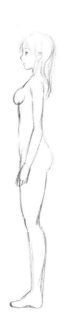

背面

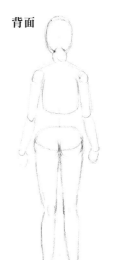

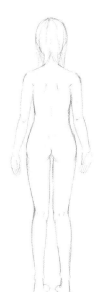

4. 以肩部的關節球表現性別差異的方法

區分男女的畫法時，可以用關節球的位置增減肩寬，
藉以表現出男女差異。

男性

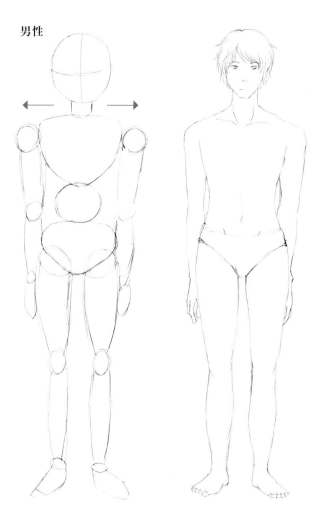

關節球離軀幹遠一點，肩膀看起來比較寬，成為較
男性化的身體。

女性

關節球像是嵌入軀幹似的，這樣畫可以表現出較窄的
肩膀。

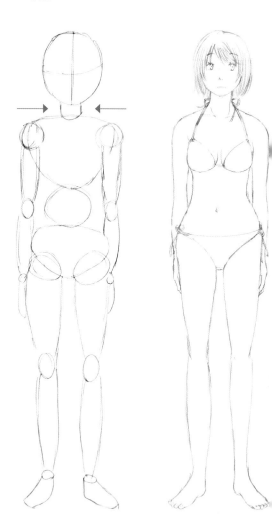

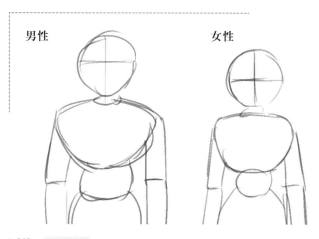

男性　　　　　**女性**

也有一種是不畫關節球，而是將胸部的三角形往
橫向稍微延伸，用來表現肩膀的關節的方法。這
個情形下，就用三角形的形狀來表現男女差異。

5. 用姿勢來表現性別差異的方法

不止有「用男女體型差異來表現不同」的方法，
用男性化的姿勢跟女性化的姿勢也可以「表現出性別差異」。
手的動作或是腳張開的方式等都是重點。
例如，以手掌托腮看起來就很女性化，
盤腿而坐看起來就較為男性化。
當然也有例外，但是總歸就是「一般看起來」的樣子。

男性化的姿勢是
『向外』

女性化的姿勢是
『向內』

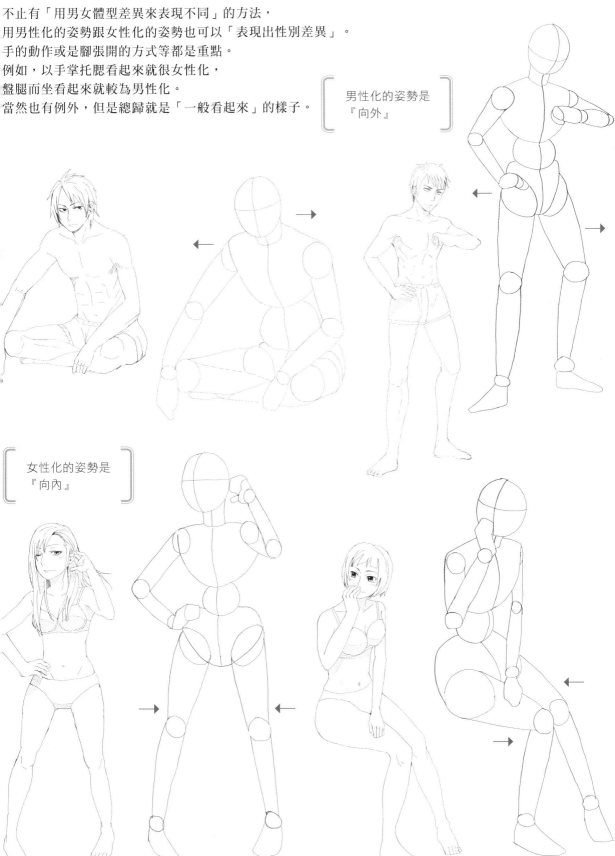

依體質畫出不同的體型

由於體質的不同，肌肉的狀況也有所差異，
無論怎麼瘦，也是有肌肉的，因此我們來記一記主要的肌肉名稱吧。
特別是由頸部到肩部的僧帽肌和三角肌，被稱為「小老鼠」的上臂二頭肌，
胸部的大胸肌等處是重點所在。

〈主要的肌肉名稱〉

斜方肌

胸大肌

三角肌

肱二頭肌

前鋸肌

前臂屈肌

腹直肌

股四頭肌

縫匠肌

脛前骨肌

1. 瘦子

畫瘦子時，當然是用A型骨架最好畫吧。
還有，軀幹部分盡量畫得細一點。
瘦的人皮下脂肪也少，
所以骨頭會突出皮膚表面
因此首先就要把骨骼好好掌握住。

側面

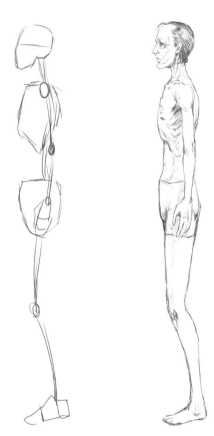

注意胸大肌的位置和肋骨凹
陷的位置！

肋骨的凹陷處相當下面…胸部的骨架輪
廓其實與其說是胸部不如把它想成是肋
骨來畫。

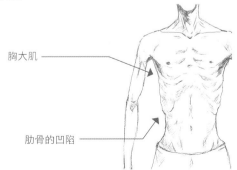

胸大肌 ————

肋骨的凹陷 ————

正面

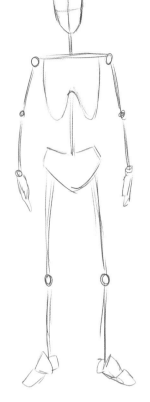

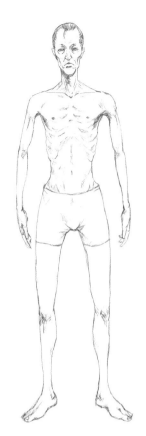

背面

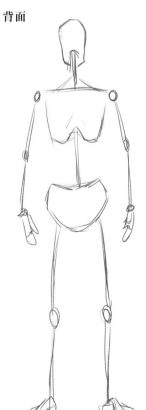

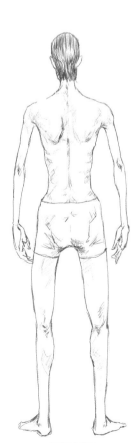

2. 胖子

描繪肥胖的人物要強調的部分是腹部到下半身。
這些地方在骨架階段就畫得大一點。
另外，下巴和脖子的脂肪因為多一點，
所以形成雙下巴，或是看不見脖子。

正面

整體都畫圓…

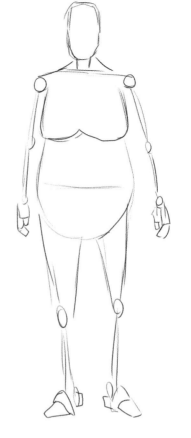

側面

肚子凸出來…

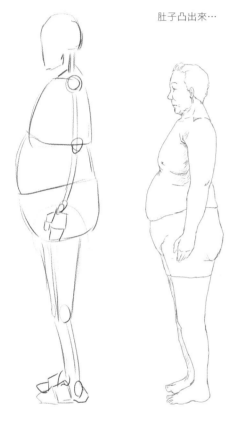

描繪胖子的時候，在草稿階段把腰腹連在一起畫
下去也可以。如此一來腰部的曲線就完全消失，
怎麼樣看都是脂肪很多的肥胖體型了。

背面

到處都是贅肉

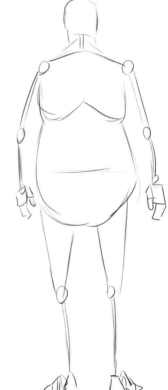

〈肥胖體型有2種〉

皮下脂肪型肥胖

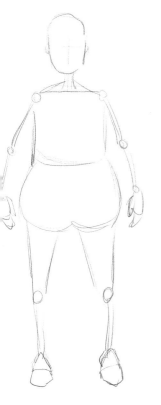

肚子很大，腿也很粗

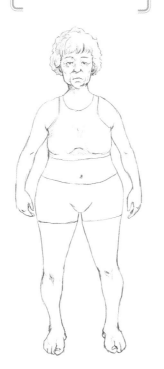

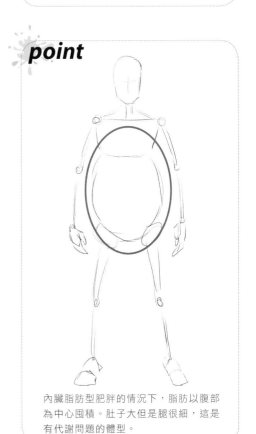

point

皮下脂肪型肥胖的狀況，是腹部到腿部的下半身有許多脂肪。

內臟脂肪型肥胖

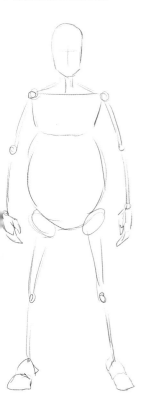

肚子很大但是腿很細

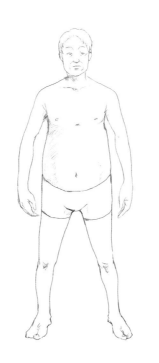

point

內臟脂肪型肥胖的情況下，脂肪以腹部為中心囤積。肚子大但是腿很細，這是有代謝問題的體型。

3. 肌肉發達的體型

身體到處都鍛鍊過像是
健美先生的「讓人看的肌肉」
與因為比賽而訓練肌肉的運動選手
那種「使用的肌肉」是不太一樣的。
描繪時須配合想畫的人物角色在肌肉的狀況下工夫。

〈健美先生似的肌肉〉

身上有了結實肌肉後，倒三角形便更被強調。但
是據說要是肌肉太多，身體的動作也會變遲鈍。

正面

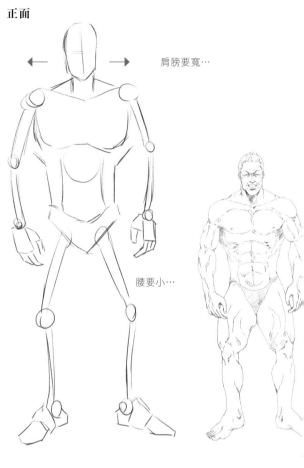

肩膀要寬…

腰要小…

側面

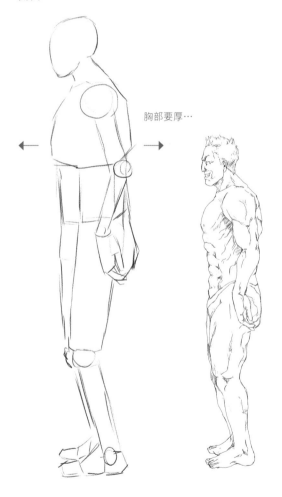

胸部要厚…

背面

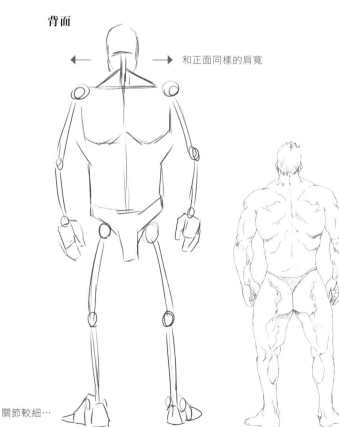

和正面同樣的肩寬

關節較細…

〈運動員的肌肉〉

格鬥家
主要是因為手臂的動作才形成的肌肉。

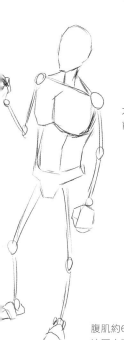

大胸肌下鼓起的
前鋸肌也很重要

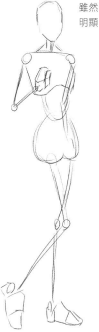

腹肌約6到8塊，
這因人而異。

女性運動員。
雖然體格結實，但是肌肉不如男性那麼
明顯。

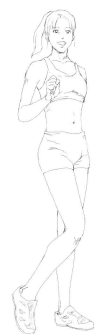

女性因為荷爾蒙的關係，
較不容易形成肌肉。

身高是高還是矮

描繪身材高大的角色時，需要區分是「像
巨人般高壯」還是「瘦瘦長長只是身高
高」。如果是像巨人般高大，也可以把手
細都畫得很大。另外，脖子畫得粗一些也
會帶出厚重的氣氛。如果是瘦長型的高個
子，那麼臉畫長一點，肩膀畫窄一點，整
體就像畫細線一樣來畫吧。

〔如巨人般高大〕

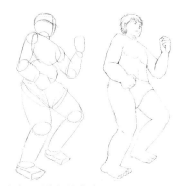

畫出沉重的粗壯體型。

〔瘦長型的高個子〕

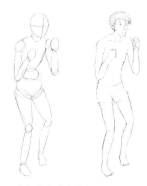

各部位都畫得細細長長。

描繪矮個子的時候，也可以把頭畫大一
點。另外，畫的時候要想著「是普通的矮
個子」還是「因為年紀小所以矮」。每一
個骨架大致上相差不多，但是在畫草稿的
時候在臉部和身體的曲線上就必須有所區
分。

〔低齡的小個子〕

頭比較大…　　　　臉部較稚嫩…

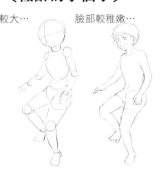

〔高齡的矮個子〕

頭比較大…　　　　臉部較老氣…

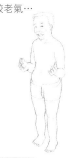

依年齡畫出不同的體型

1. 小孩子

要看起來像小孩子，就把眼睛的高度拉下來一點吧。
常有人說「眼睛畫大一點看起來就像小孩子」，
但並不盡然，重要的還是眼睛的位置。
將眼睛畫在把頭部分成一半的中心線之下，
看起來會像小孩子，畫在中心線之上看起來就像大人。
在骨架階段時畫出十字線，大致決定眼睛的位置吧。

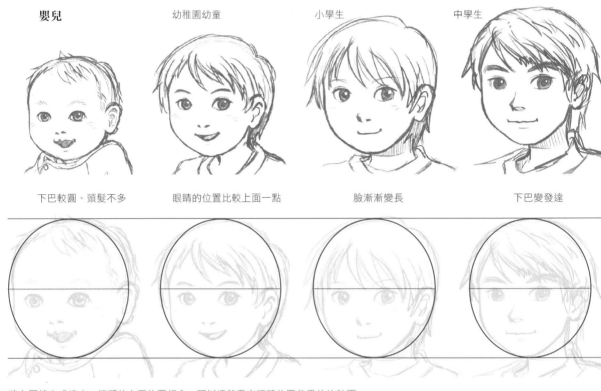

嬰兒	幼稚園幼童	小學生	中學生
下巴較圓、頭髮不多	眼睛的位置比較上面一點	臉漸漸變長	下巴變發達

將上圖擴大或縮小，把頭的上下位置相合，可以清楚看出眼睛位置差異的比較圖。

嬰兒

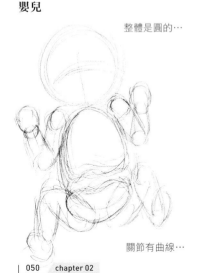

整體是圓的…

手腳較短…

關節有曲線…

●嬰兒的男女之別不太清楚。身材比例小，整體就畫圓一點吧。

●到了幼稚園時候，雖然臉分得出男女了，但是體型上沒有太大的性別差異。總之還是畫圓一點的體型吧！特別是注意下巴不要太尖，下巴畫得太尖就會變成大人了。

●到了小學生時期，身體長高了；到了高年級，就漸漸接近大人的體型了。

小孩

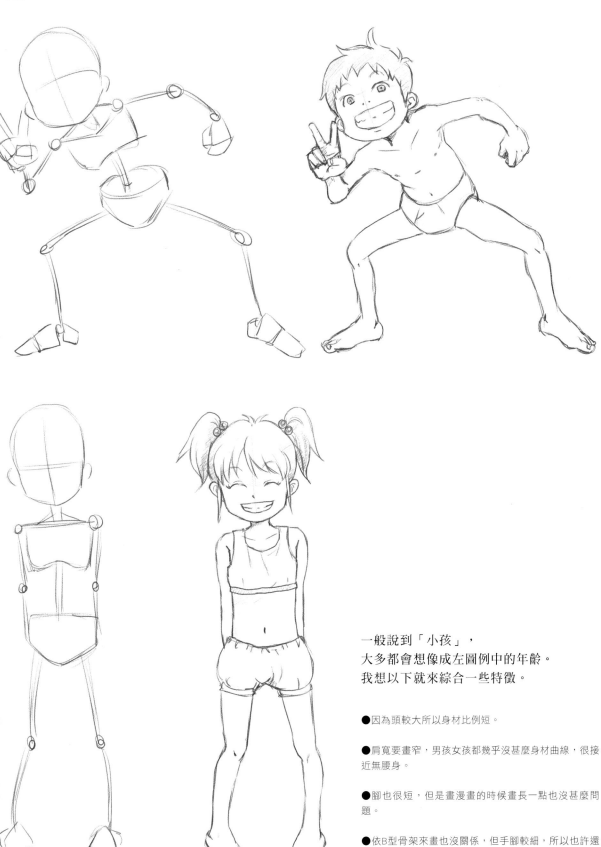

一般說到「小孩」，
大多都會想像成左圖例中的年齡。
我想以下就來綜合一些特徵。

● 因為頭較大所以身材比例短。

● 肩寬要畫窄，男孩女孩都幾乎沒甚麼身材曲線，很接近無腰身。

● 腳也很短，但是畫漫畫的時候畫長一點也沒甚麼問題。

● 依B型骨架來畫也沒關係，但手腳較細，所以也許還是使用A型骨架最適合。

2. 老人

基本上人年齡越大肌肉就越衰弱，
逐漸敗給地心引力。
在此我們嘗試畫出
那種腰已經彎曲的老人。
這樣的姿勢即使在骨架階段
也馬上就看得出是老人。

側面

正面

頭～胸～腹～腰，依照這個順序
描繪下去。

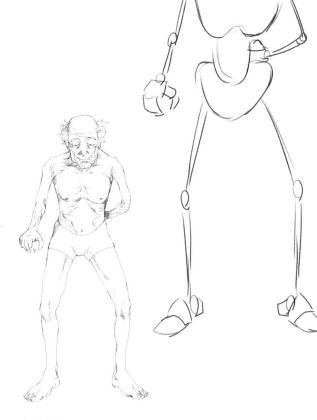
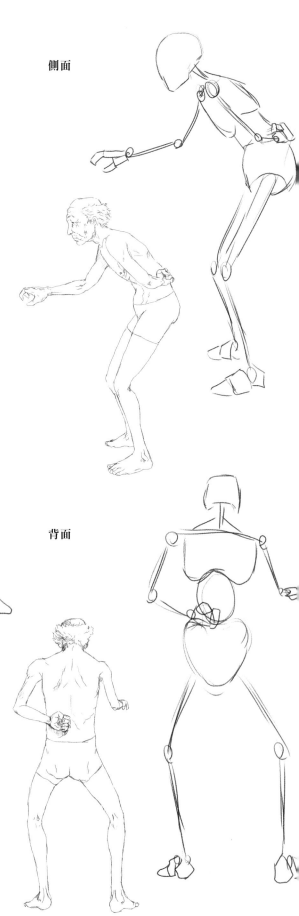

背面

*省略拐杖。

許多腰部彎曲的老人家都帶著拐杖，
因此重心不只在兩隻腳也包括拐杖，
請注意這一點。
若是沒帶拐杖的情況下，將兩腿畫得
分開些，帶出安定感也不錯。

〈年長者的臉部〉

描繪年長者的臉部時，必須和畫身體時一樣注意到「地心引力」的問題。
皮膚下垂，也有皺紋，
眼角下垂所以眼睛也要畫成下垂的形狀，嘴角也下垂。
還有，顴骨凸出，鼻子兩側延伸出法令紋。
有的人一說到老年人，就會想「只要畫上皺紋就可以了吧」，
但不能光是胡亂地畫皺紋而已，
要考慮到皮膚的紋路再加上線條。
有可能不需要畫很多皺紋也能描繪出老年人的臉。

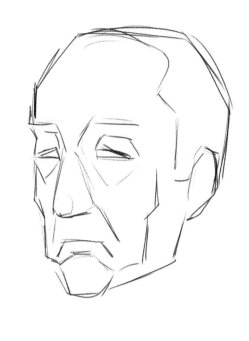

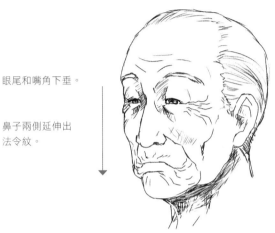

眼尾和嘴角下垂。

鼻子兩側延伸出
法令紋。

〈老年男女〉

要區分出年長的男女，只要想著以基本的男女畫法區分就可以了。
重要的是，身體整體的輪廓外型若是倒三角形就是男性、正三角形就是女性。
只不過年紀大了肌肉會下垂，
而即便是男性，要是倒三角形畫得太極端也會有不協調的感覺，
所以就算是男人，肩膀寬度也要稍微畫窄一些。

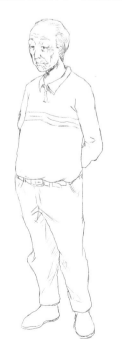

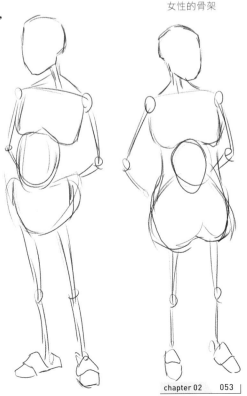

女性的骨架

男性的骨架

確認一下全身的比例吧

即使體型不同，基本上的比例只要是人類都差不多，
將這些比例的要點好好記住並且有效運用。

〈全身的主要重點〉

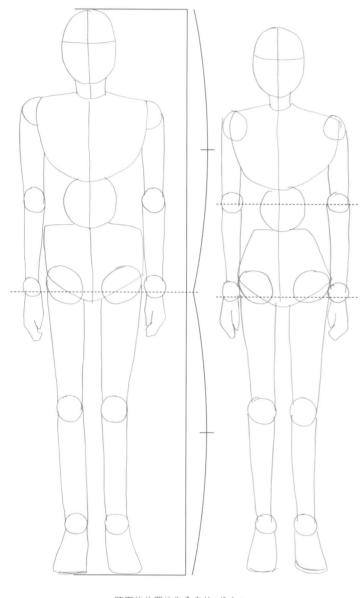

手肘的位置在肋骨下方
〈腰線的部位〉。

手腕的位置則只比胯下稍高一些些。

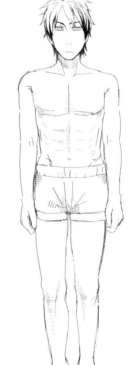

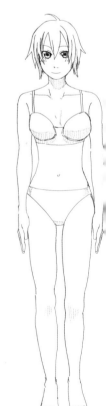

胯下的位置約為全身的2分之1。

畫全身的骨架時，最重要的是以上三個重
點。其它的部分可以容後再說，但這三點
請務必要檢查。

【身高的長度和手的長度】

成人的身材比例一般為6～8頭身。

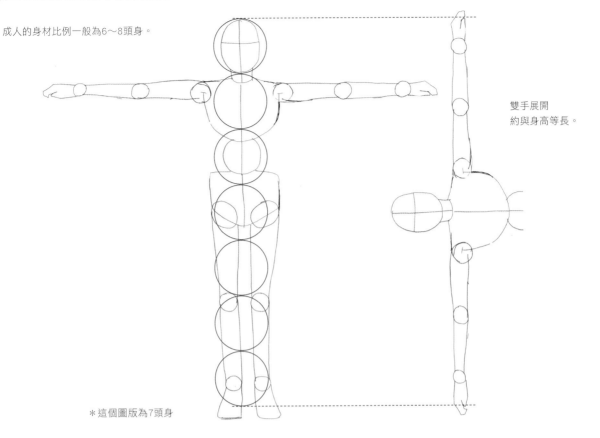

雙手展開
約與身高等長。

＊這個圖版為7頭身

〔手臂與腿的長度〕

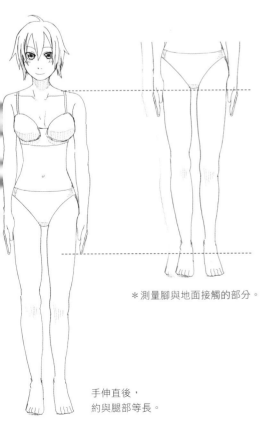

＊測量腳與地面接觸的部分。

手伸直後，
約與腿部等長。

〔肩寬〕

男性約為2倍頭長左右。

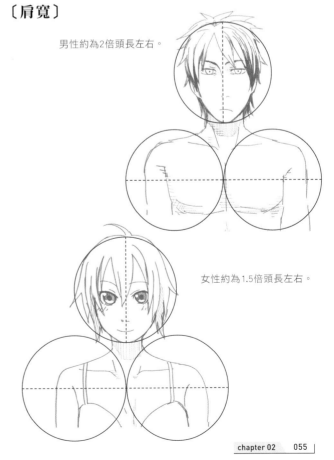

女性約為1.5倍頭長左右。

〈軀幹的要點〉

頭的長度和身體寬度約略相等。

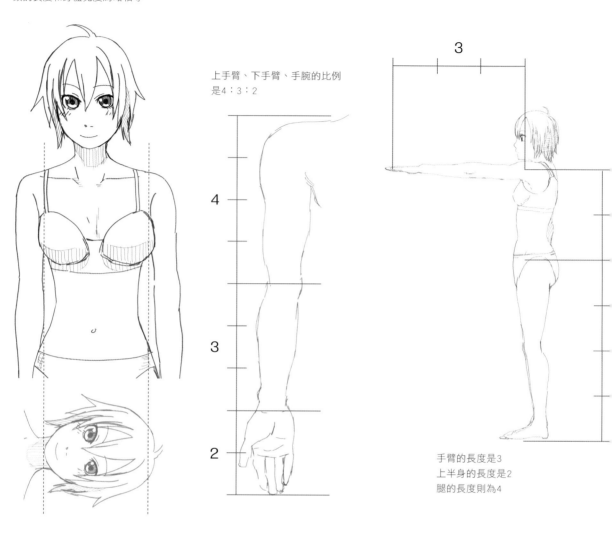

上手臂、下手臂、手腕的比例
是4：3：2

手臂的長度是3
上半身的長度是2
腿的長度則為4

〈細部的要點〉

腳掌約和頭的長度相等。

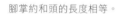

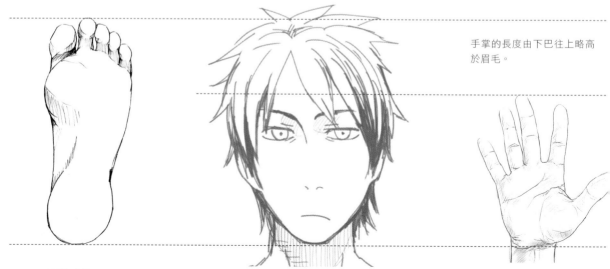

手掌的長度由下巴往上略高
於眉毛。

〈臉的要點〉

眼睛的位置約為頭部長度2分之1處。

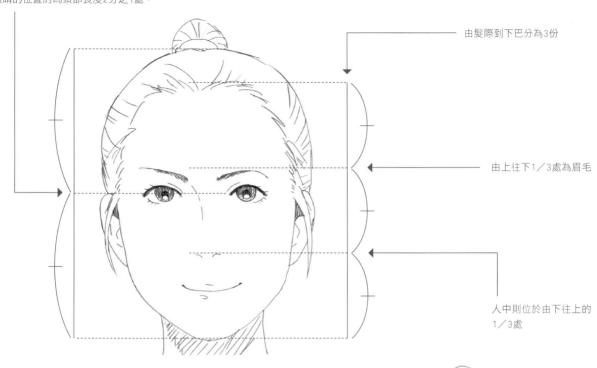

由髮際到下巴分為3份

由上往下1／3處為眉毛

人中則位於由下往上的
1／3處

側面耳朵的位置約為頭部的中間。
耳朵的高度則是上端在眉毛附近，下端在鼻下附近。

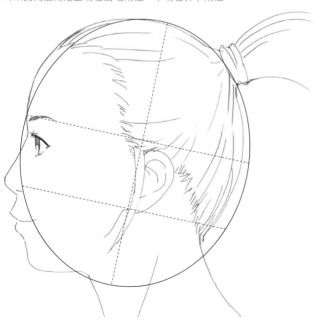

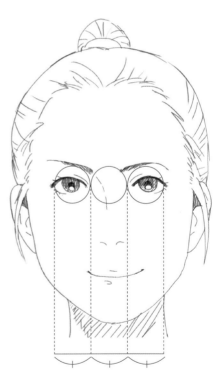

右眼和左眼的距離是一個眼睛的距離。

遵照比例是很重要的。
然而也可能藉著強調某一部分而創造出更具魅力的角色，
那樣的方式我們稱為「誇張」畫法或「變形」畫法。
由下一頁開始我們就來看看這種誇張畫法的結構吧！

漫畫的表現全都是誇大的

法文裡的déformer意即「誇張」及「強調」。
因為漫畫要在平面的紙上表現人物角色的
立體感和背景等的景深。
所以即使畫風寫實，
也必定有某處是誇大的。
在此我們便介紹人物的誇張畫法。

〔少年漫畫風的誇張畫法〕

看起來線條單純簡單明瞭。亮的地方亮，
暗的地方暗，使人感覺到色彩強弱。像這
樣的「清楚易讀」正是少年漫畫中最具代
表性的誇張畫法。

〔少女漫畫風的誇張畫法〕

大眼睛、頭髮線條也很仔細描繪。像這樣
地大眼睛和飄逸秀髮在少女漫畫中是基本
的誇張畫法。

〔青年漫畫風的誇張畫法〕

雖說連細節都寫實地描寫，但多少眼
睛會畫得大一點，是與「寫實」取向
不太相同之處。

身材比例的誇大畫法

漫畫裡通常會把頭畫得比較大（身材比例短），
主要的理由是因為頭畫大一點比較容易傳達臉上的表情。
重要的是，「誇張」是為了表現
作者希望透過這個畫「傳達出甚麼」。

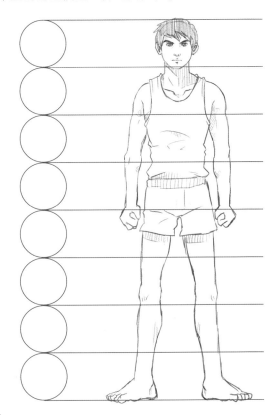

3頭身
如果身材比例是這樣，看起來是一個身材比例不錯的人，
此時幾乎完全沒有加上誇張手法。

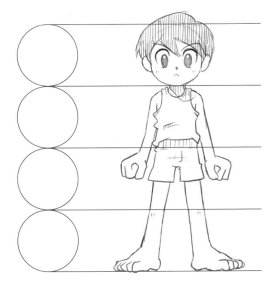

4頭身
這樣比例的誇大畫法，
通常使用在搞笑漫畫當中。

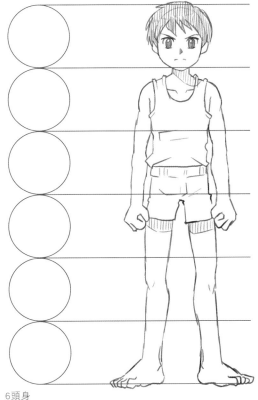

6頭身
一般的漫畫大多都是畫這樣的身材比例。

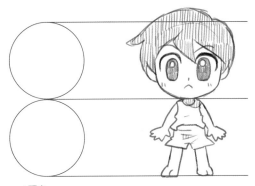

2頭身
頭部大得很離譜。
這種比例通常使用在奇幻角色身上。

眼睛的誇張畫法

〔眼睛的照片〕

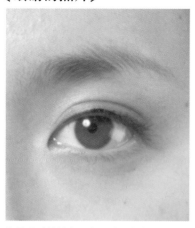

這是眼睛的特寫。上眼瞼因為睫毛和眼睛裡的陰影看起來較寬。

〔逼真的描寫〕

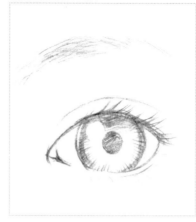

瞳孔中心和邊緣顏色較濃。

〔誇張的表現〕

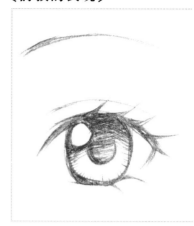

將睫毛畫得濃密些，省略詳細的輪廓，將眼睛的瞳孔畫得縱長些。

並非一下子就畫出誇張的眼睛，
而是在實際觀察之後將其誇大描繪。
一般來說，會將上眼瞼畫得較寬來表現睫毛，瞳孔則畫得較縱長。
然這並不是必然的手法，該誇大什麼部份，
還是經過深思之後再做出自己的原創表現吧。

眼睛畫得大些較容易表現女生的可愛和男生眼神的銳利。

女生的眼尾無論是下垂還是往上，瞳孔大者畫得較大。瞳孔的處理方式則是上濃下淺的漸層式畫法。

男生的話瞳孔一般不會畫得像女生那麼大，而是較為橫長。另外，無論瞳孔是大是小，都是用粗眉來表現性別差異。

手臂和腳的誇張描寫

接下來是手臂和腳的誇張表現

〔誇張表現〕

也有將整隻手臂畫成棒狀的畫法。
然而即便是這樣，仍要準確地意識到手腕和手臂
的界線來畫比較好。

〔寫實表現〕

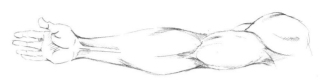

強調肩膀的肌肉、上手臂的肌肉、前臂的肌肉。將
關節稍微畫細一點，肌肉會更明顯。

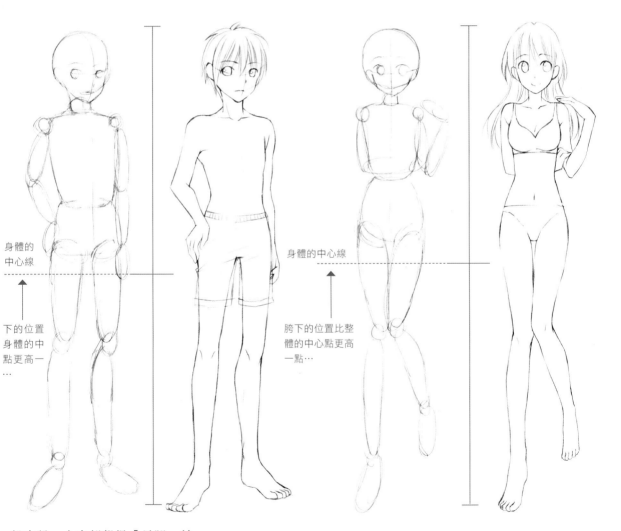

身體的
中心線

下的位置
身體的中心
點更高一
…

身體的中心線

胯下的位置比整
體的中心點更高
一點…

一般來說，大家都覺得「長腿＝帥」。
因此，將腿長畫得比實際長一些，更能強調出好體型。
然而將腿畫得過長，有時會讓整體均衡感被破壞，
所以絕對嚴禁過度強調。

運用誇張畫法的小型人物骨架

〔2頭身·男孩〕

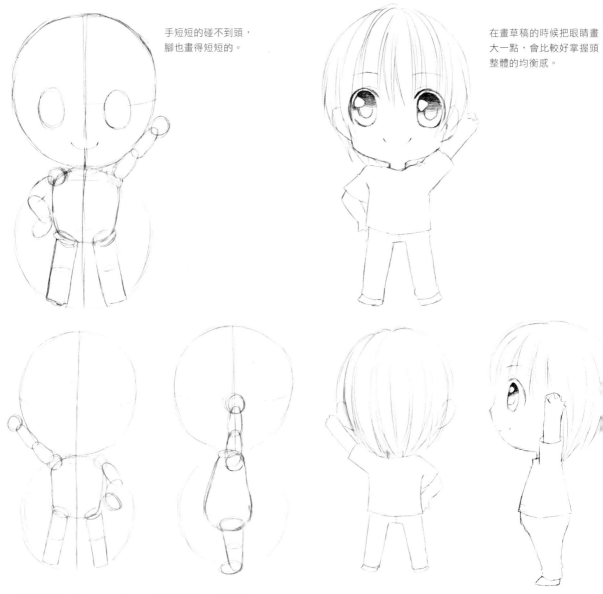

手短短的碰不到頭，
腳也畫得短短的。

在畫草稿的時候把眼睛畫
大一點，會比較好掌握頭
整體的均衡感。

＊以簡稱為SD（SUPER DEFORME）的極度誇大畫法畫成，
這種情況多為2～3頭身。這裡我們畫的是2頭身。

〈臉和身體的要點〉

下巴的線畫得圓潤些，又或是幾乎以直線來表示，這種方式看起來就很有SD風格。
這個形式下巴要是畫尖了，看起來整體均衡感就不好了。
只不過，近年來也有一些SD角色是「臉是正常的，只有身體小」，
因此並不是說這樣的東西就絕對不行。
還有，由於身體很短，因此胸、腰、腹三者都連成一體。
如果做區分的話，線條就會太多，變得不好看。
如上圖，全都連成一體，最多分成兩部分就好。

〔2頭身・女孩〕

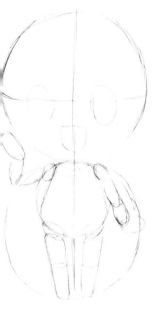

跟男孩一樣手畫得短短
的，畫得細一些，就會
像女生。

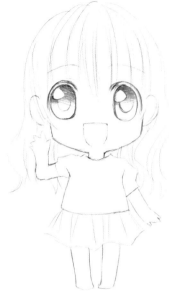

不要忘記腳尖向內等的
女性化姿勢。

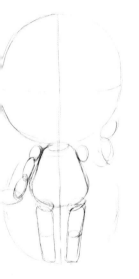
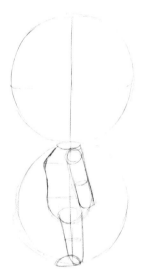

〈以軀幹來區分男女的要點〉

軀幹的骨架即使只有一塊，
也能以倒三角形和正三角形的輪廓
來表現出男女差異。
身材越矮小就越難以呈現細膩的表現，
因此不要忘了這些基本概念。

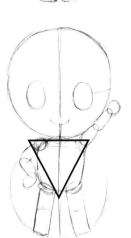
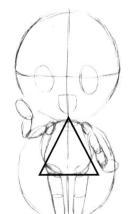

〈手腳大小的要點〉

〔手腳畫大一些…〕

〔手腳畫小一些…〕

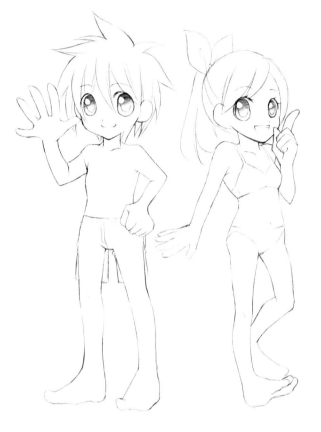

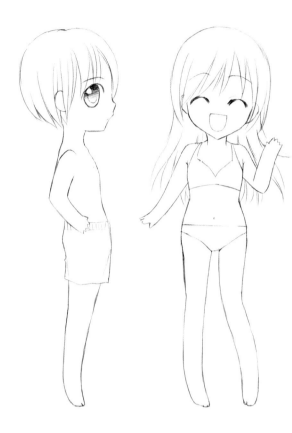

兒童漫畫的情況下，雖然大多會把手腳畫得很大，但是萌系四格漫畫時手腳畫小的情況似乎比較多。

手腳的特寫

不省略手指，全部都有畫出來。

除了大拇指之外其他的手指都只是輕輕地畫線，相當簡略的畫法。

〈眼睛大小的要點〉

〔3頭身〕 〔2頭身〕 〔1.5頭身〕

身材比例越短的的時候，相反的眼睛就會傾向畫得較大，
眼睛的上端位置幾乎不變，但是下端則往下拉，
結果就是眼睛的位置從臉的中心不斷往下拉。
畫小孩臉的訣竅「眼睛底部的位置比臉的中心位置低」這個秘訣在臉部的誇張畫法中也是有效的，
好好地記住這一點吧。

運用誇張畫法的大型人物骨架

和小型人物相反的是我們稱為大型人物的角色，
以方向來說，主要是誇大「上半身的肌肉」和「脂肪」。

〈誇大上半身的肌肉〉

將肌肉極盡誇張的表現出來，就成為像大金剛般的體型。
胸部極厚，脖子和手臂也很粗，而相反的，將下半身畫小一點，
更能有效強調出上半身的肌肉。

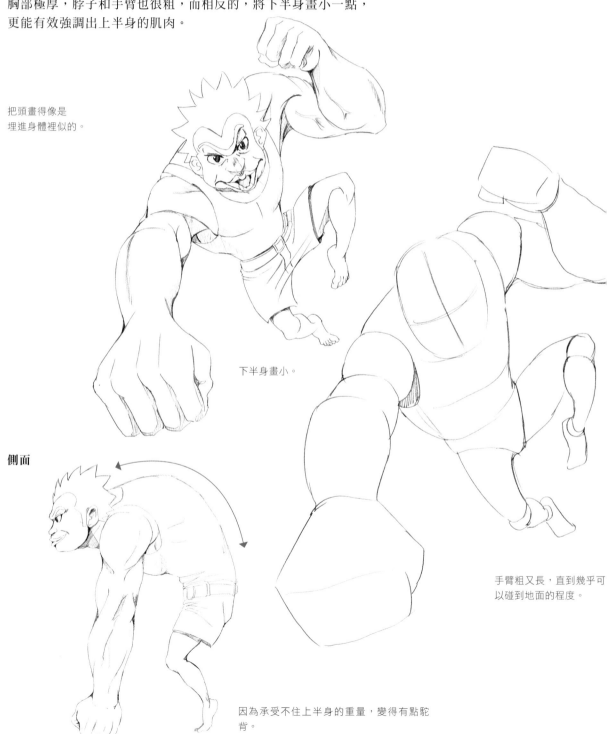

把頭畫得像是
埋進身體裡似的。

下半身畫小。

側面

手臂粗又長，直到幾乎可
以碰到地面的程度。

因為承受不住上半身的重量，變得有點駝
背。

〈誇大脂肪〉

這裡則是以誇大表現腹部以下的下半身為主。
用厚重的脂肪表現出重如泰山般的角色，
為了表現出穩重感，把腳掌畫得大些。

側面

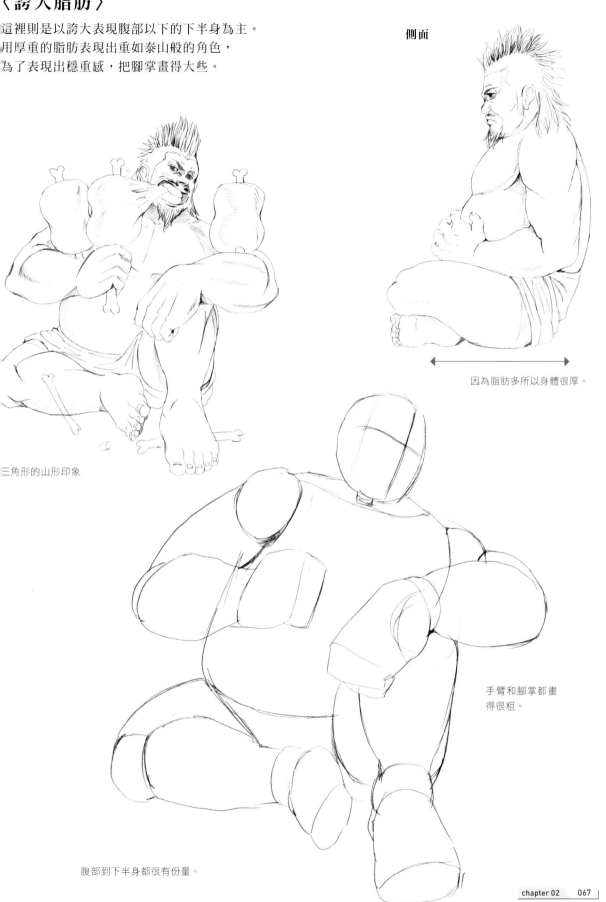

因為脂肪多所以身體很厚。

三角形的山形印象

手臂和腳掌都畫
得很粗。

腹部到下半身都很有份量。

各式各樣的誇張角色

到現在為止舉例的「體型」
都有可能畫成極度誇張的樣子。
肌肉發達的角色肌肉更發達、
身材高大的角色變得更高大…

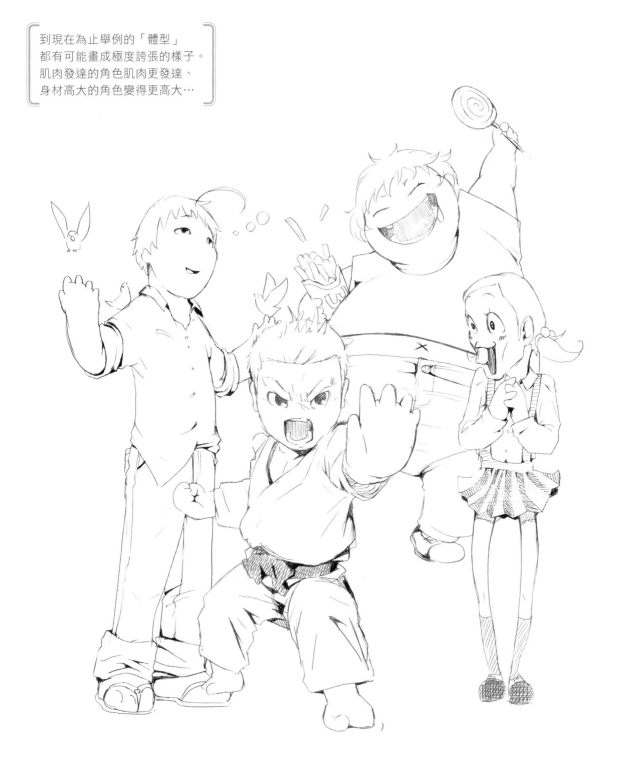

無論畫甚麼角色總覺得看起來都很像…
這樣的人可以試著把體型上有特徵的人加以誇大描繪。
當然，這種誇大畫法也適用在臉部等細節上，
額頭寬的、眼睛大的、鼻子大的……。
把臉部各部位誇大的畫法，也是畫人物肖像的基本功。

大胸部的小姐、可愛的女高中生、眼睛細長的少年、看起來壞壞的反派角色。
隨著誇大身體的哪個部位，該角色就會因此產生質變，
因此請一定要試著把各種部位誇大描繪，畫出更多角色吧。

總結

要創造有個性的角色時，從無到有，把形象歸納出來真的是很難，
然而，當你想要描繪一個「很陽剛的角色」「很強悍的角色」時，
只要把在本章介紹過的特徵加以靈活運用，
就一定能夠創造出生動且富有個性的角色。

運用自己本身擅長的「基本」，將角色創造出來是很重要的。
但是如果被擅長的東西束縛住，變成「不會畫大人」「很怕畫小孩」「不知道怎麼畫女生」等等，
畫風就會變得狹隘而沒有意義了，因此請你一定要好好練習各種體型的骨架，增加自己「擅長的角色」。

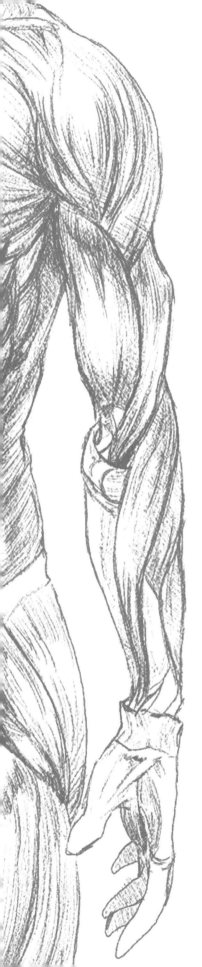

第 **3** 章

畫出人體
各部位的骨架

臉的骨架

臉部的骨架基本上是橢圓形。
就將橢圓形畫入十字線
當成是「骨架」也未嘗不可吧。
眼睛的位置畫在橫軸處、口鼻以縱軸為基準來描繪。
注意不要過於偏離中央的位置。

正面的臉

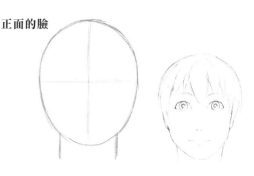

〔加上下巴的十字線位置〕

大人的下顎較為發達。因此，相較於圓形輪廓，還有在下半部加畫一個近似梯形的方式來畫下巴。描繪角色的時候容易把下巴畫尖的人，請試試看這個方法。

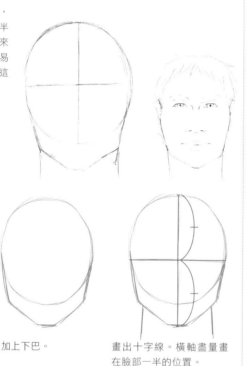

畫出橢圓形。　　加上下巴。　　畫出十字線。橫軸盡量畫在臉部一半的位置。

〔將圓形削尖〕

還有一種畫法不是加上下巴，而是將圓形削尖。無論哪個方法都要注意橫軸的位置。如果先畫橫線再畫下巴，眼睛的位置便會太高，破壞整體均衡感，所以橫軸在畫完下巴之後再畫上去吧。

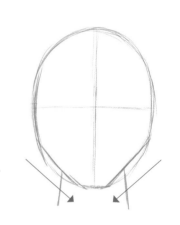

畫完橢圓形之後，在接近臉頰部分以直線削去。

側臉

畫側臉時…鼻子和下巴尤為重要。畫完橢圓之後，以一條橫線將其一分為二，於橫線下方畫一個尖銳的「く」字以及一個較圓潤的「く」字，就當作是鼻子和下巴。

斜側臉

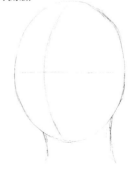

畫斜側臉時…縱軸的位置十分重要。這條線是位於前方還是較深處，將決定臉孔的角度。眼睛的大小則是位於較前方的較大，位於較深處的畫小一點。

〔臉上的縱軸為中央線〕

中央線是一條將頭的球體一分為二的線，這個觀念要記住。如此一來不止是臉，身體的中央線也應該是一條連續的線。這個觀念可以使你描繪對象物時容易畫得立體些，這也是畫骨架的時候必須考量的最重要一點。

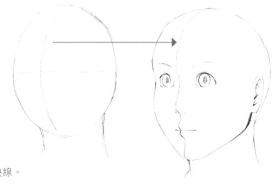

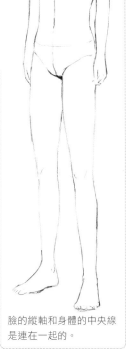

臉的縱軸
是簡化的中央線。

〔各部位的高度〕

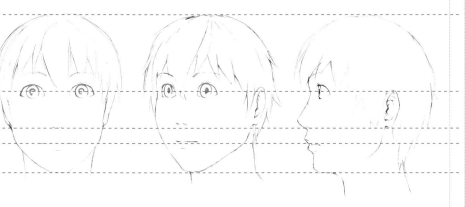

不只是身體，臉也要畫出立體感。在如上圖般並排橫列的情況下，眼、鼻、口的位置都必須各自準確地吻合。

臉的縱軸和身體的中央線
是連在一起的。

〔脖子的位置、下巴下方〕

想像是刺進一個圓球似的。

下巴的線條因著臉部朝上的角度
而往反方向彎曲。

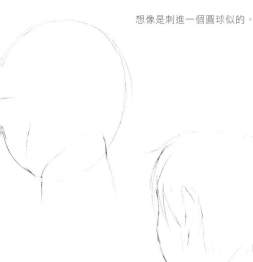

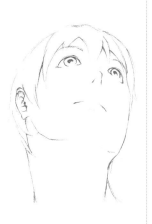

畫臉的時候，要注意頸部的位置，由於脖子與後腦部相連，脖子的位置依角度的不同看起來也會很不一樣。

下巴下方也是很難畫的部位，要記住將它畫出立體感的方法。

〈臉部各部位的畫法〉

鼻子

利用中心線意識著中心來畫，
很多時候會省略鼻梁、鼻孔只
畫鼻影。

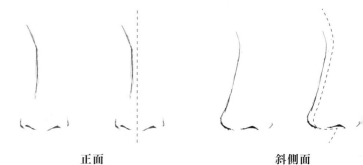

正面　　　　　　**斜側面**

各種鼻形變化

嘴巴

和鼻子一樣，畫斜側臉的時候
要注意中心線以及遠近來改變
長度。畫香腸嘴的時候，只要
在上下加線就會很像了。

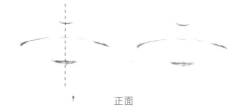

正面　　　　　　　　　　　　斜側面

各種嘴形的變化

耳朵

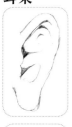

觀察照片之後，再自己決定
要留下哪些線條。

耳朵後面的形狀很重要，
好好記住吧。

頭髮的骨架

注意髮旋的位置

畫頭髮的時候，必須考慮到整體的頭髮線條，
重點就在「髮旋」！
基本上頭髮就是以這裡為中心生長的，
因此無論從哪個角度畫，
只要考慮到髮旋的位置在哪裡，
就可以畫好頭髮的骨架了。

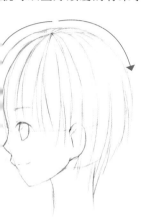

畫好頭部球形骨架之後，
在上面很自然地畫上頭髮。
至於厚度要怎麼拿捏則因作家而異。

〔綁頭髮的時候〕

頭髮綁起來的時候就要
以綁髮的位置為中心。
只是這種狀況下，很多時
候就會變成以瀏海或是鬢
髮等其他位置為中心了。

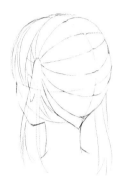

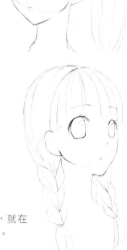

左右各綁一條的情況下，就在
頭部中心將頭髮分為兩份。

point

以骨架的曲線為基準，讓頭髮像是戴在頭上
似的，以髮旋為中心畫出線條。

各種髮型的變化

短髮男子…注意中心

長髮男子…
照著短髮的樣子畫長也OK

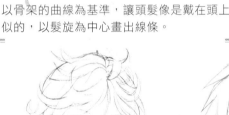

燙了捲髮的男子…注意線條

誇張髮型的男子…
怒髮衝天

短髮女子…
線條較男性來得自然

長髮女子…
將瀏海分邊

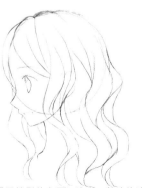

燙了捲髮的女子…注意一整塊的波浪

誇張髮型的女子…
這便是所謂的「長捲髮」

手臂的骨架

首先得確實把肌肉掌握住，由於有鼓起的部分和凹陷的部分，故而有必要記住各個部位。
三角肌、上手臂二頭肌、前臂屈肌等部位是代表性的「鼓起來的部位」。
最少也要記住這三個吧。

〔手臂肌肉圖〕

前臂屈肌　　　　　　　上手臂二頭肌　　　　　　　　三角肌

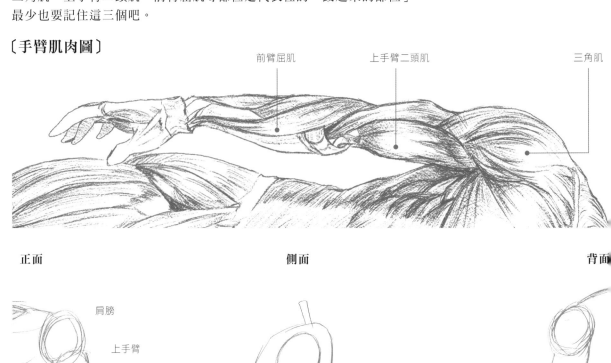

正面　　　　　　　　　　　　　　側面　　　　　　　　　　　　　　背面

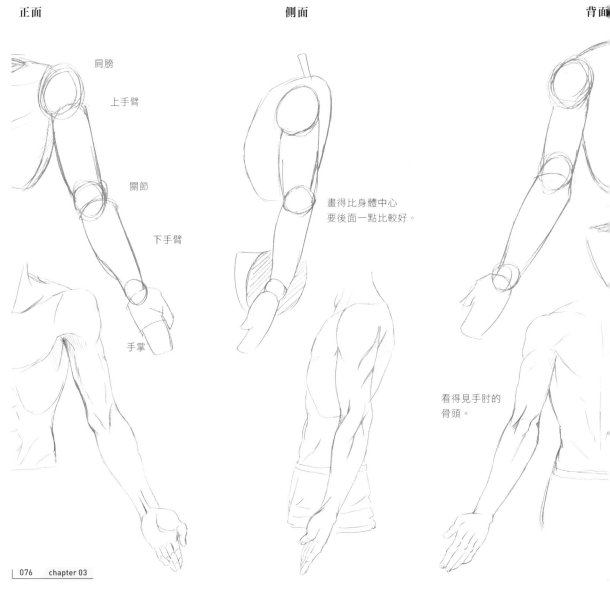

肩膀

上手臂

關節

下手臂

手掌

畫得比身體中心
要後面一點比較好。

看得見手肘的
骨頭。

〈彎曲手臂〉

手臂彎曲的話，畫法就會全然不同。
特別是手肘的形狀，好好的觀察一下吧。

彎曲的時候必須
要有關節球。

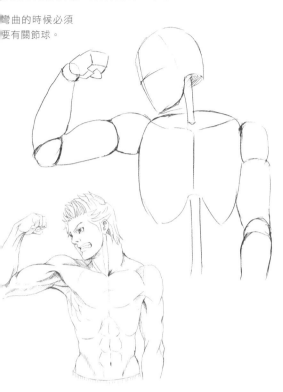

複雜的抱胸姿勢，在考慮前後關係之後再畫骨架。

〈舉起手臂〉

手臂和肩膀接續的部分，特別是腋下有些部份很難畫。

在骨架的階段用關節球來畫，將它
視為三角肌的隆起部分就會比較好
畫了。

考慮到手臂曲線微妙的不同之處，畫
出寫實感。

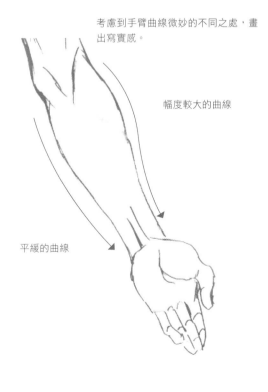

幅度較大的曲線

平緩的曲線

手的骨架

手的基本架構就是一個大圓形和四根細細的手指，然後再加一根粗短的指頭。

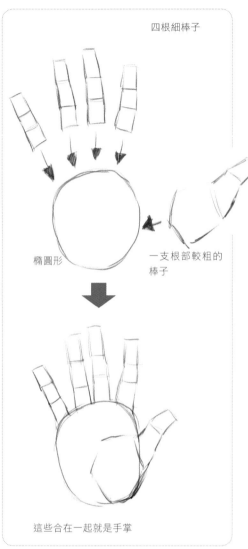

四根細棒子

橢圓形

一支根部較粗的棒子

這些合在一起就是手掌

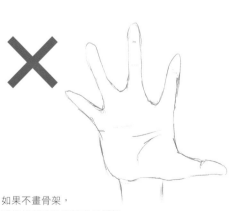

如果不畫骨架，
手指根部的位置就容易偏離。
所以不只是身體，身體的各部位
也都要確實地畫骨架。

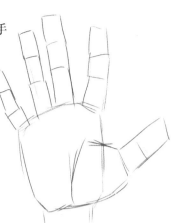

除了大拇指之外，其他的指頭
經常互相重疊，很多時候是看不見的。

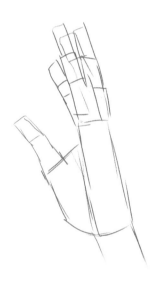

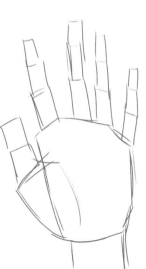
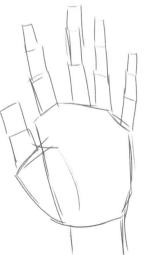
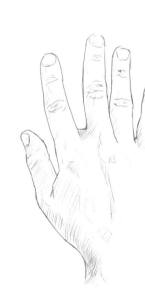

光看骨架很難區別是正面還是背面。

由各種角度深入各種手勢吧。

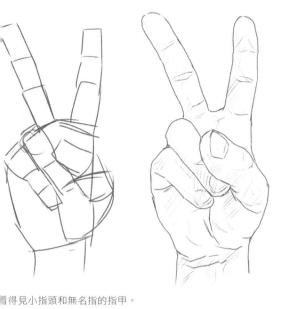

看得見小指頭和無名指的指甲。

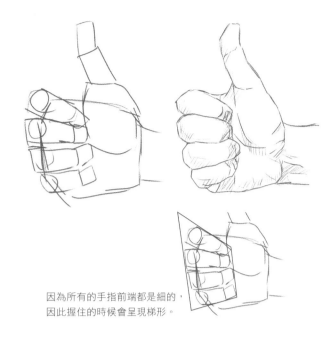

因為所有的手指前端都是細的，
因此握住的時候會呈現梯形。

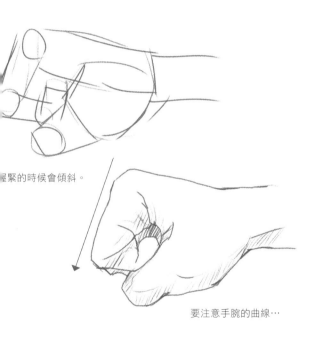

握緊的時候會傾斜。

要注意手腕的曲線…

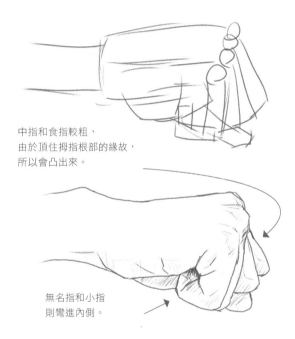

中指和食指較粗，
由於頂住拇指根部的緣故，
所以會凸出來。

無名指和小指
則彎進內側。

〈要畫較靈活的那隻手時該怎麼辦？〉

畫手的時候最容易拿來參考的就是自己的手。
這種時候自然會看著自己
較不靈活的那隻手來畫。
但是如果要畫拿筆的那隻手時，
就利用鏡子吧！
如此一來就能畫出兩隻手了。

因男女‧年齡不同的手部變化

男生的手較粗糙，骨頭凸出。
女生的手因有脂肪包覆，整體較為圓潤。
就將男性的手指畫得粗且短，女性的畫得細且長吧。

男性的手

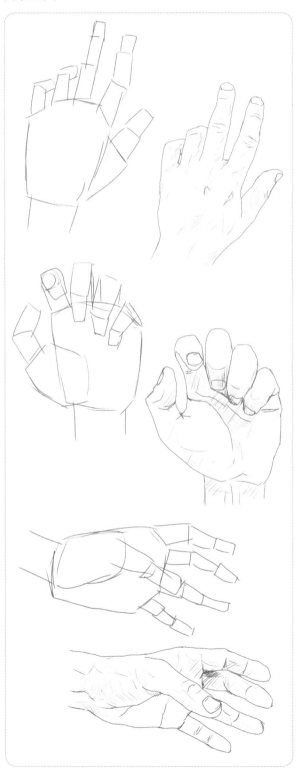

女性的手

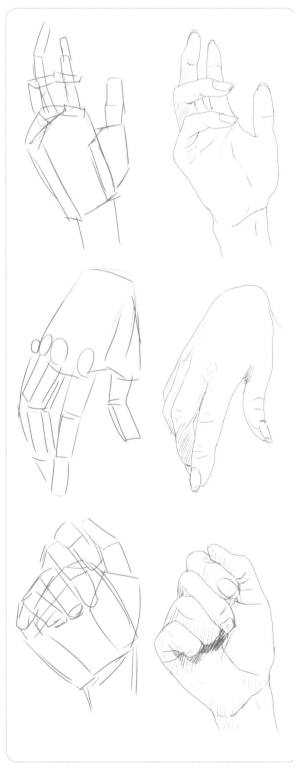

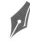

手也會因年齡的不同而有不同的形狀。
小孩的手有脂肪，手指也短且膨軟。
高齡者的手則筋骨突出且血管浮現，皺紋也會增加。

小孩子的手

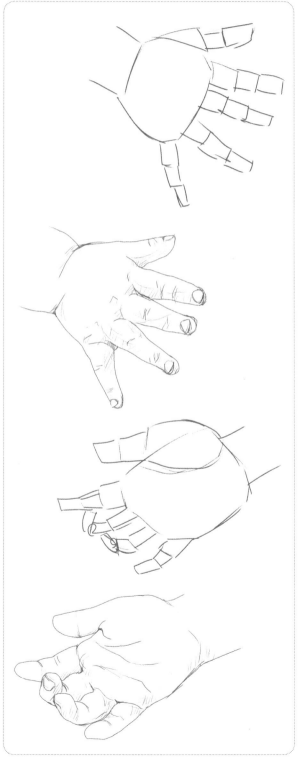

高齡者的手

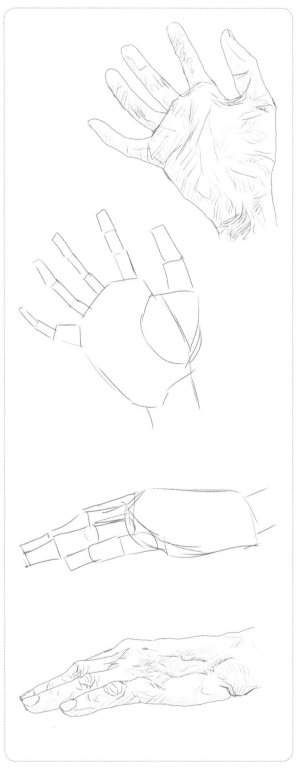

胸部的骨架

男性的胸部

描繪男性的胸部時，首先要想像著清晰浮現的肋骨來畫。
肋骨的部分就是胸部的骨架，
畫完骨架之後，在上面加上肌肉，
這時候加入胸大肌的線條就會顯得很有男人味。

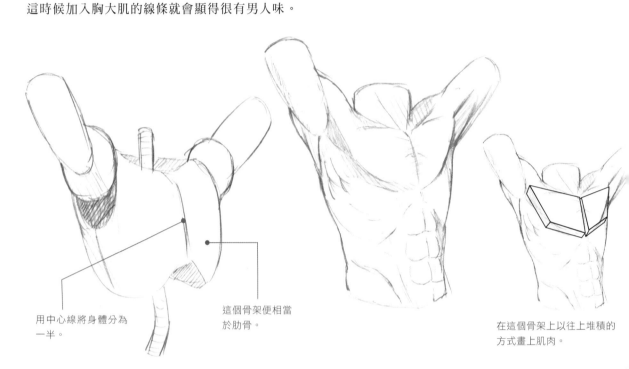

用中心線將身體分為
一半。

這個骨架便相當
於肋骨。

在這個骨架上以往上堆積的
方式畫上肌肉。

〈大胸肌的骨架〉

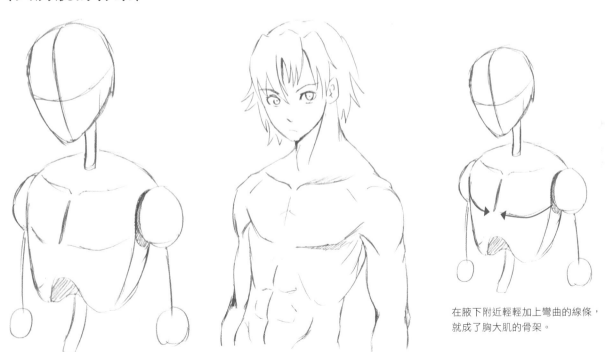

在腋下附近輕輕加上彎曲的線條，
就成了胸大肌的骨架。

〈描繪鎖骨的訣竅〉

 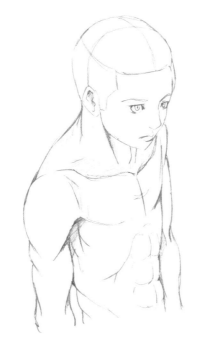 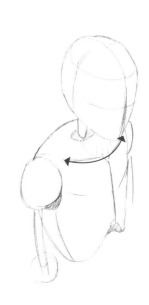

以和大胸肌幾乎平行的方式從肩膀上到脖子正下方，
然後到另一邊的肩膀上方加入線條，這便是鎖骨線。

 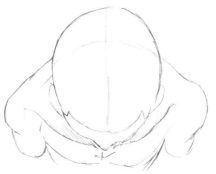 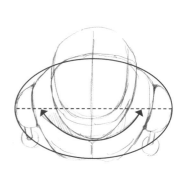

由頭頂正上方看下去，看得出鎖骨線條是平緩的延伸到大約身體正中央為止。

〈用C型來畫〉

若用C形來畫，
便可以確實的表現出胸部的厚度。

 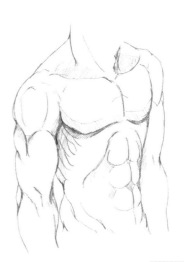

女性的胸部

畫女性的胸部時，應該是想到畫乳房而不是肋骨。
乳房的形狀雖各式各樣，但是大概將其畫成碗狀的球形，應該就可以畫得很漂亮了。
另外，球型上端在腋下附近的高度位置，大概算是剛剛好吧。

〈乳房的位置〉

由鎖骨到乳房，其距離意外的遠。如果不考
慮到這一點而把乳房畫得太上面，就會顯得
很不自然。

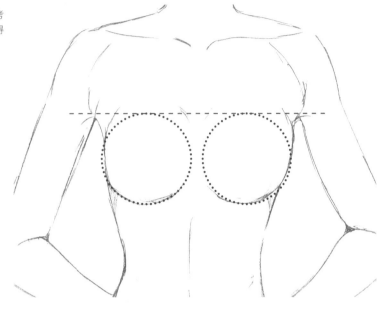

〈乳房的種類〉

雖然形狀各有不同，但是畫圖的時候把它畫成
「碗狀」應該就沒有問題了吧。

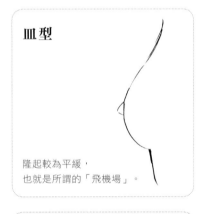

皿型

隆起較為平緩，
也就是所謂的「飛機場」。

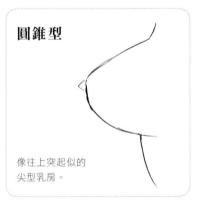

圓錐型

像往上突起似的
尖型乳房。

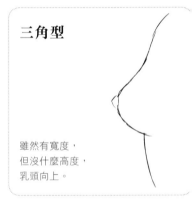

三角型

雖然有寬度，
但沒什麼高度，
乳頭向上。

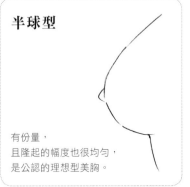

半球型

有份量，
且隆起的幅度也很均勻，
是公認的理想型美胸。

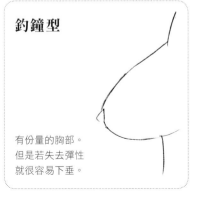

釣鐘型

有份量的胸部。
但是若失去彈性
就很容易下垂。

山羊型

往下垂，
皮膚失去彈性，
所以下垂。

#〈區分胸部大小的畫法〉

若在骨架階段就決定好胸部頂端的位置，
便可以依此描繪相對應的胸型。
由小乳房到巨乳，請依需要分別描繪。

小胸部

請注意胸部頂端的位置畫出隆起。
這時候可以利用中心線創造出立體感。

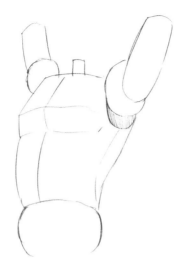

勻稱的胸部

像這樣大小的胸部會有乳溝。

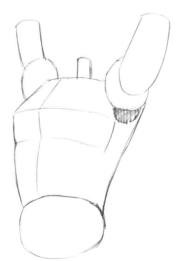
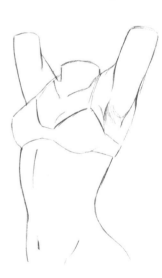

大胸部

考慮到地心引力的緣故，
要畫得有點下垂。

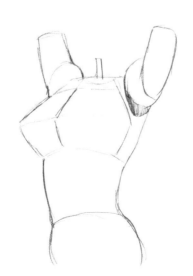
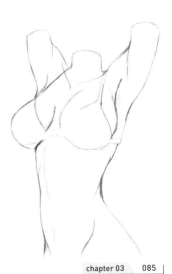

腰部的骨架

基本上腰部的骨架是倒三角形的。
舉起腳的時候很容易忘了腰的存在，但一定要切實地畫出來。
因為有沒有這個部份，將影響到整體的均衡。

〔腳的角度是平緩的〕

像這樣的角度的話，各個部位都
可以很平順的連結在一起。

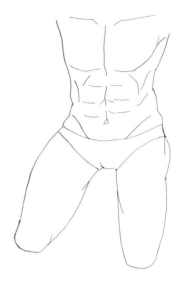

〔腳的角度是有巨烈幅度的〕

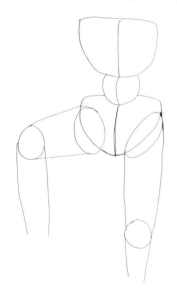

胸 ——
腹 ——
腰 ——
腿 ——

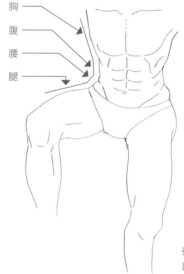

這種情況下，必須分別注意到腹部、腰
部、腿部等部位。

兩腳間的空隙

兩隻腳的根部各自離腰部有
少許距離。結果使得中央部
份產生一點空隙。
不過當脂肪過多時容易看不
見這個空隙。

彎曲身體時

因為以骨架為基本的緣故，
胸部與腰部等部位的骨架，
並不會因為身體彎曲而改
變。

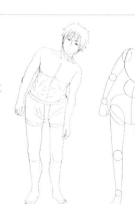

〈男女腰部的差異〉

成人男女的腰部形狀截然不同，
女生的腰部要畫得比男生橫長。

〔男性〕

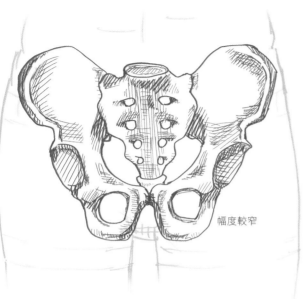

幅度較窄

〔女性〕

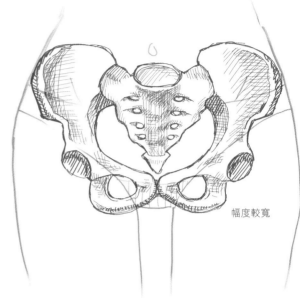

幅度較寬

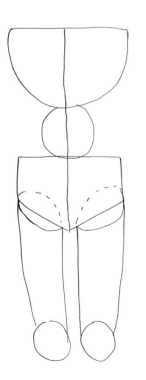

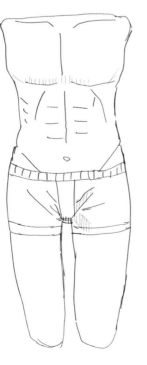

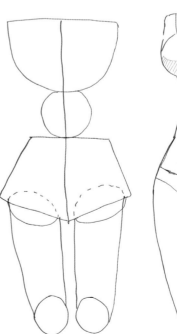

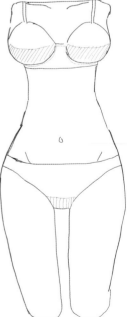

腿部的骨架

記住各個隆起部位的最高點。
但是，由於這個點會因看的角度而各有不同，
必須恰如其分地抓住立體感。

正面　　　　　　　　　　背面　　　　　　　　　　側面

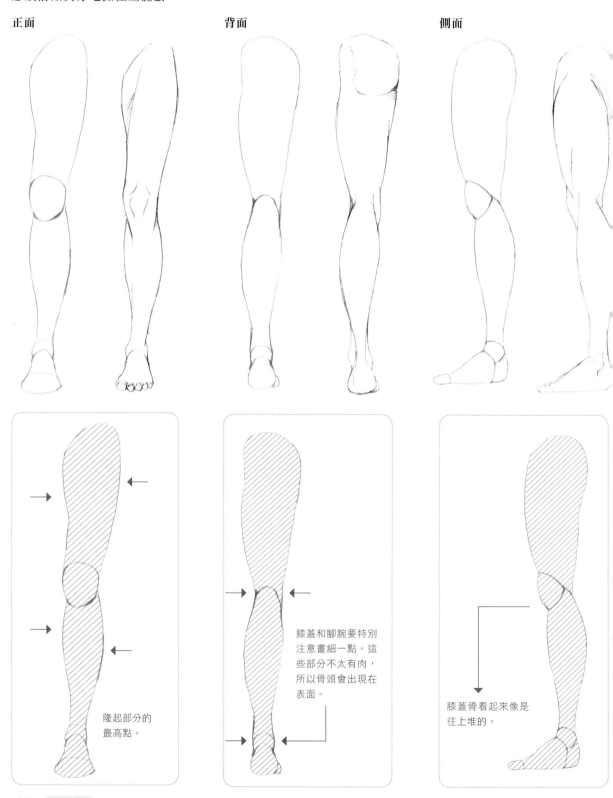

隆起部分的
最高點。

膝蓋和腳腕要特別
注意畫細一點。這
些部分不太有肉，
所以骨頭會出現在
表面。

膝蓋骨看起來像是
往上堆的。

腿部和手臂一樣，必須確實掌握肌肉。
哪裡是凸出來哪裡凹進去，一起來好好記住吧。

〔腳肌肉圖〕

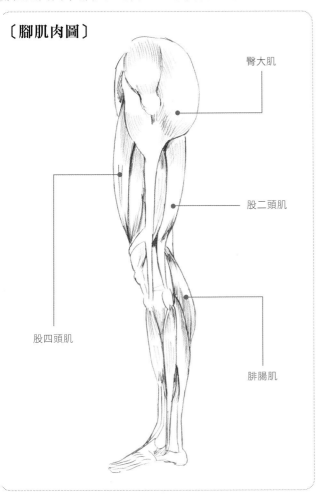

臀大肌

股二頭肌

股四頭肌

腓腸肌

腿彎曲的時候

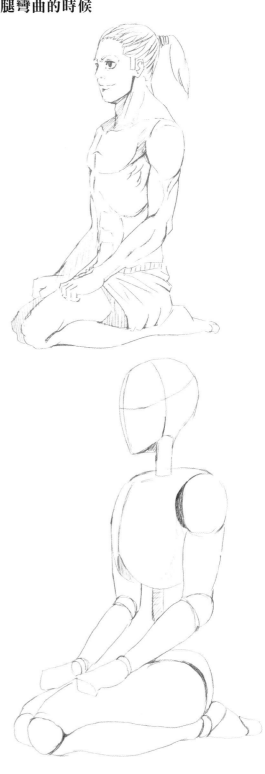

直立的時候不需要畫關節也無所謂，但是腿部彎曲的時候
還是用關節球來畫比較好。如此一來就很容易將膝蓋表現
出來。

腳掌的骨架

腳掌雖不像手那樣複雜，卻也是比較難畫的身體部位。
腳趾和手指不同，因為很短所以很不好畫，
然而可以藉著將腳趾部分與其他部分分開來看，指根的位置就變得很清楚了。

〈將腳掌分為幾個部分〉

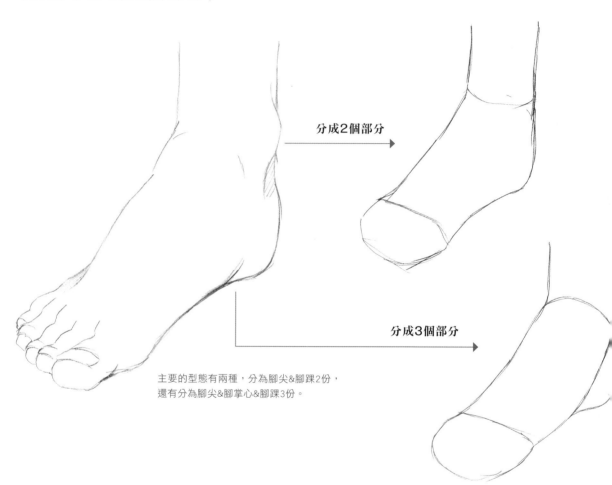

分成2個部分

分成3個部分

主要的型態有兩種，分為腳尖&腳踝2份，
還有分為腳尖&腳掌心&腳踝3份。

〔描繪腳部的順序〕

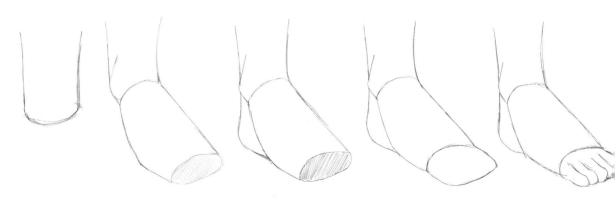

❶ 首先先畫到腳腕部分。

❷ 往腳尖方向畫。

❸ 描繪腳踝。

❹ 描繪腳尖。

❺ 將指頭分開，腳的骨架便完成了。

〈由各種角度看腳部〉

正面

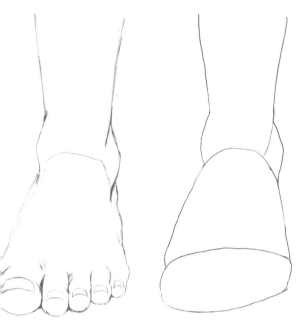

描繪腳部正面的訣竅是注意三角形。
向著正面的腳只要畫得寬一點就會很像了。

側面

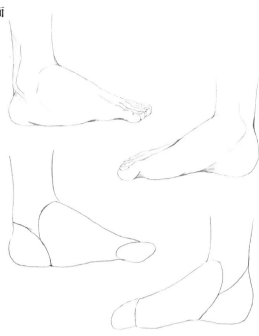

側面是跟正面不同的三角形。
這個角度的話，腳腕、腳踝以及腳尖
分別是三個角的頂點。

背面

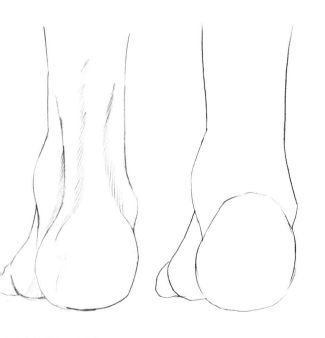

在骨架的階段要注意腳踝，
草稿階段則是再加上亞奇里斯腱，
也要注意隱藏在另一邊的腳尖。

腳底

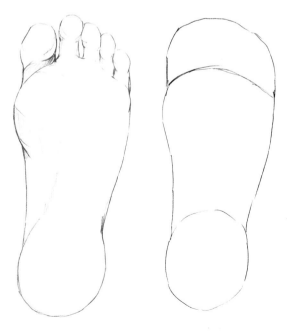

要特別注意指縫的位置和腳掌心。

斜側面‧拇指側　　　　　　　　**斜側面‧小指側**

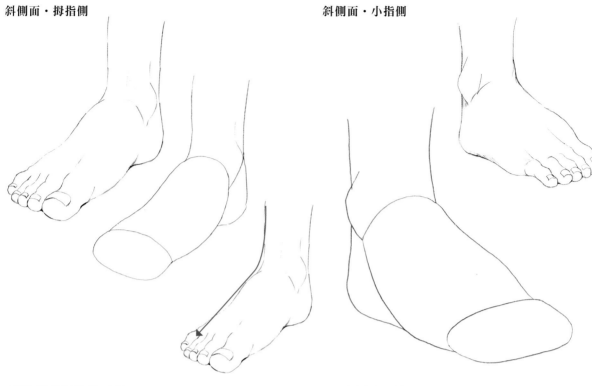

由腳腕起平緩地畫到無名指。
小指則在之後再加畫上去就可以了。

和大拇指那側相反，腳掌心幾乎是平的。

墊腳尖　　　　　　　　**彎曲腳趾**

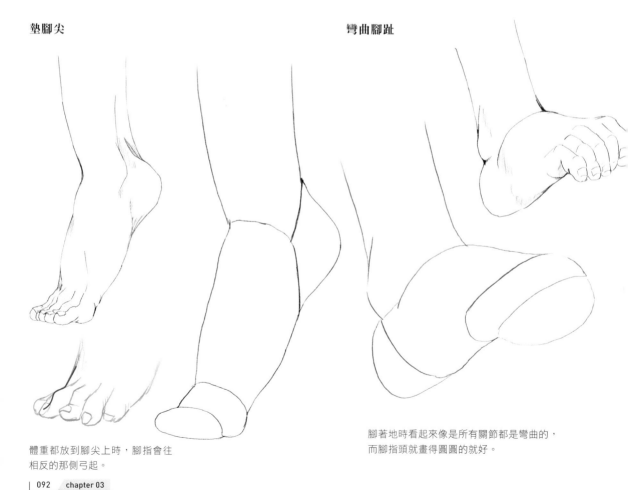

體重都放到腳尖上時，腳指會往
相反的那側弓起。

腳著地時看起來像是所有關節都是彎曲的，
而腳指頭就畫得圓圓的就好。

〈試著讓腳穿上鞋子〉

襪子或鞋子都是配合腳的樣子製造的。
所以不要馬上就畫鞋子,確實地把腳腕的骨架畫好再加上鞋襪。

襪子　　　　　　　　　　　　　　　　　　　**鞋子**

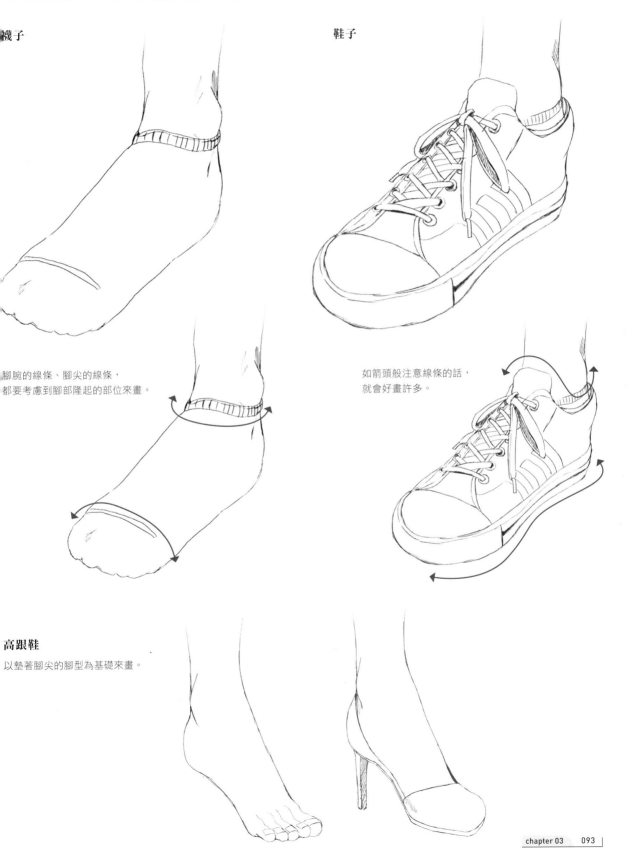

腳腕的線條、腳尖的線條,
都要考慮到腳部隆起的部位來畫。

如箭頭般注意線條的話,
就會好畫許多。

高跟鞋

以墊著腳尖的腳型為基礎來畫。

衣服皺褶的骨架

常聽到有人說「衣服的皺摺好難畫」，但是其實有簡簡單單就可畫好的秘訣，
那便是找出「皺摺的中心」就可以了。

〈皺褶的實例〉

皺褶的中心在腋下

即使手舉高，中心點仍不變。

彎曲手臂

皺褶的中心在腋下，關節附近會出現
一堆皺摺。

關節內側產生第二個皺摺中心。

上手臂出現梯形的皺褶。

坐下

…伸邊和膝蓋等處的關節附近出現皺摺。

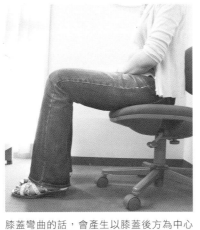
膝蓋彎曲的話，會產生以膝蓋後方為中心的皺摺。

跪坐的話在大腿部分等處會出現傾斜的皺摺。

〈畫出手臂和腳的皺褶〉

…首先，和照片一樣，腋下為皺摺的中心。

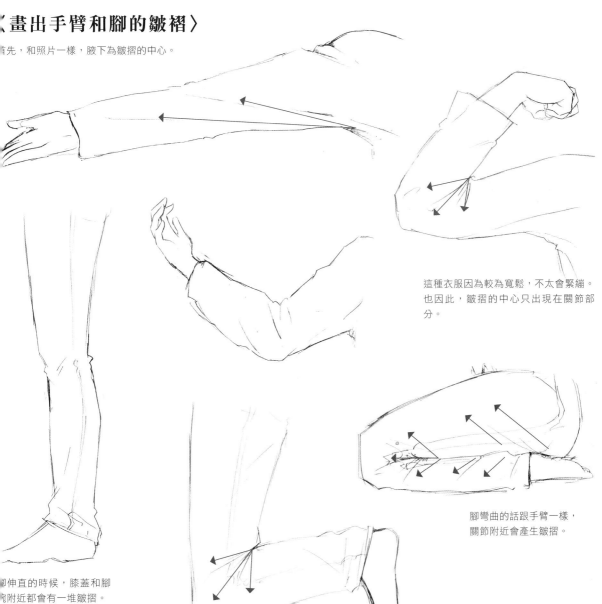

這種衣服因為較為寬鬆，不太會緊繃。也因此，皺摺的中心只出現在關節部分。

腳彎曲的話跟手臂一樣，關節附近會產生皺摺。

…腳伸直的時候，膝蓋和腳…附近都會有一堆皺摺。

〈各種服裝的皺摺〉

兩手高舉的時候，
手臂處會有皺摺，
被拉扯的軀幹部分
也會有縱向的皺褶。

手叉在腰部並不會產生皺摺的中心，
但是身體扭轉的時候，
就會以被壓住的部分為中心產生皺摺。

由斜線描繪褲子的皺褶。
膝蓋部分、腳腕部分堆積的
皺摺會顯得更清楚。

以胯下為中心的皺摺和以關節
為中心的皺摺是重點所在。

〈藉著皺摺表現衣服的質感〉

男性薄衫・厚著 　　　　　　　　　　　女性薄衫・厚著

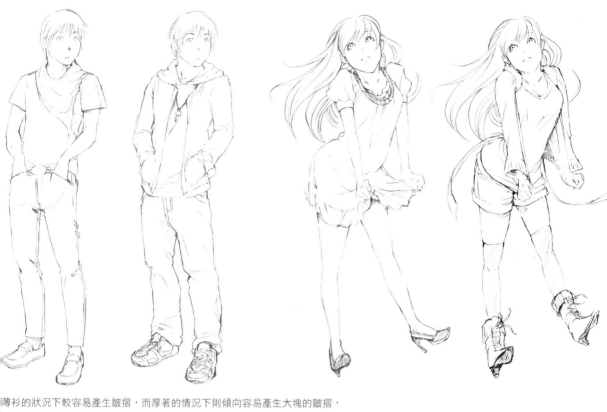

薄衫的狀況下較容易產生皺摺，而厚著的情況下則傾向容易產生大塊的皺摺，
所以注意布料的厚薄來描繪吧。

肥胖及纖細的服裝皺摺 　　　　　　　　　泳裝

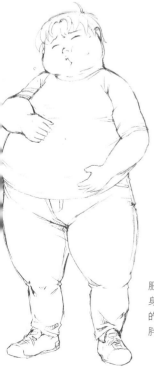

纖細的狀況下就讓
布料鬆垮些。

肥胖的情況下，在合
身的服飾上加上橫向
的皺摺可以表現出肥
胖的身軀。

幾乎不會產生皺摺。

背面的骨架

描繪背部的時候，要特別注意中心線。
因為中心線有可能直接當作脊椎的線來使用。
另外也可以注意肩胛骨的部位來畫。

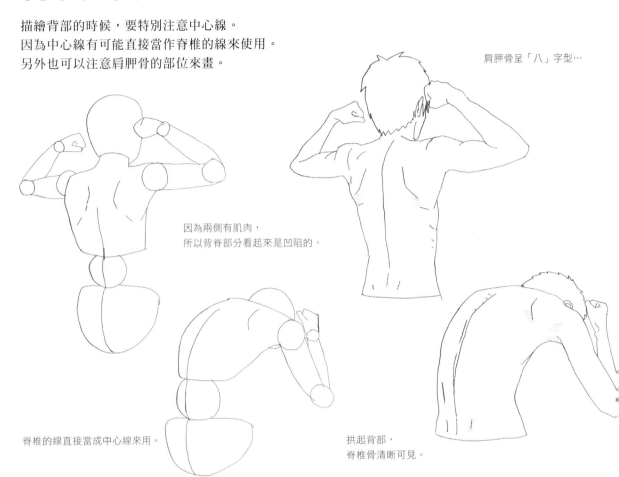

肩胛骨呈「八」字型…

因為兩側有肌肉，
所以背脊部分看起來是凹陷的。

脊椎的線直接當成中心線來用。

拱起背部，
脊椎骨清晰可見。

〈男女的背部〉

從背面看，也必須把男生的肩膀畫得較寬，女生的肩膀畫得較窄。
另外男生身上有肌肉，女生身上則是脂肪。
因此男生的背部要畫得精悍些，而女生背部則畫得圓潤些。

男性　　　　　　　　　　　　　　　　**女性**

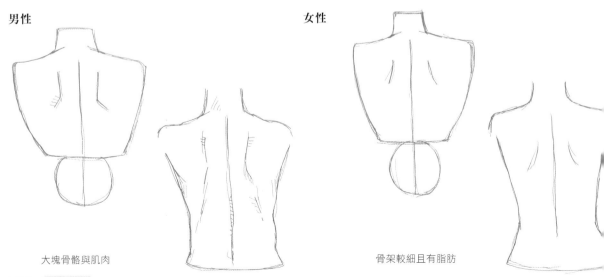

大塊骨骼與肌肉　　　　　　　　　　　　骨架較細且有脂肪

〈轉頭可能的角度〉

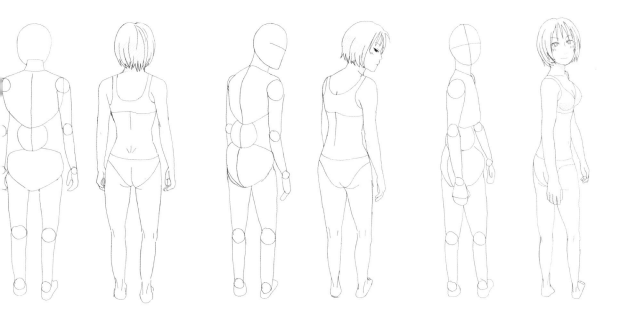

人類的脖子無法轉到背面。因此當一個人要回頭的時候上半身也會跟著轉動，
請注意不要讓脖子轉得很不自然。

〈臀部〉

男性　　　　　　　　　　　　　　　　**女性**

腰的幅度寬一些…

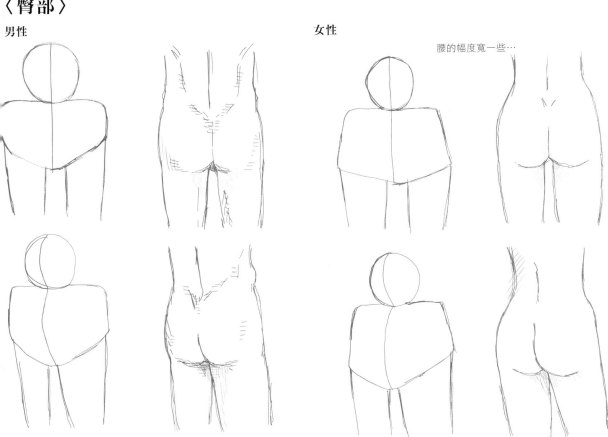

脂肪厚一些…

以骨架來說是分不出正面背面的，但加上肌肉之後就大不相同了，確實地抓好中心點來畫吧。

總結

人體部位中最難畫的就是「手」。
而這個「手」也只要分別分畫上骨架，照著畫就變得很容易了。
至於其他的部分也是，以骨架的重點來思考描繪的話，
草稿、上墨線、完稿…一步步進行，一定會有用的。

身體無論哪個部位的重點，幾乎都是在肌肉或骨頭上，
描繪人物的時候，不能只覺得自己是在「描線」，
而是要想像到人體內部來畫比較好。

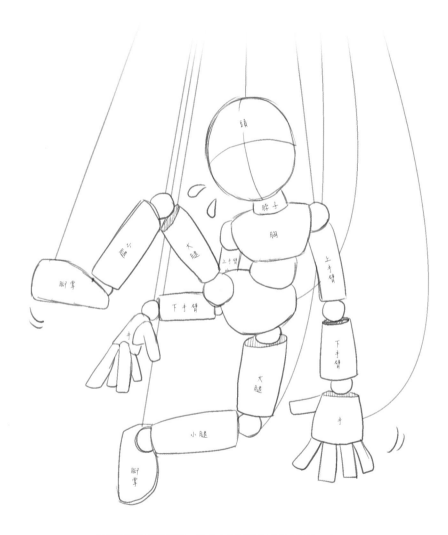

將每個部位分門別類，思考之後再描繪是很重要的工作！

第 **4** 章

畫出位於空間中的人物骨架

遠近法・基本中的基本

一說到遠近法，無論如何總是容易令人聯想到「背景」，
但其實對於「人物」，尤其是畫全身的人物來說，是絕對必須的技術。

背景遠近法的基本

在此處以箱子來解說遠近法，但是其實箱子也好，東西也好
甚至人物都可以替換，遠近法的基礎是共通的。

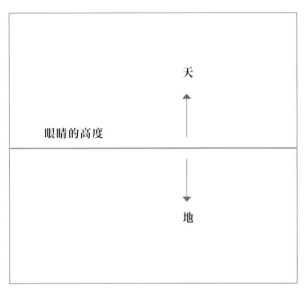

首先在紙上拉一條橫線。
這就是將天地區分的線…地平線。
這在遠近法的用語上稱為「眼睛的高度」。

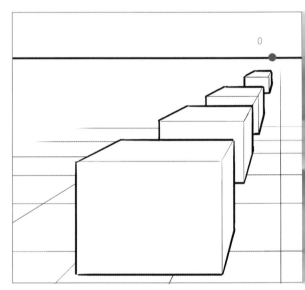

位於眼前的東西往深處去，
最終變成一點，
這一點就稱為消失點。

1點透視法

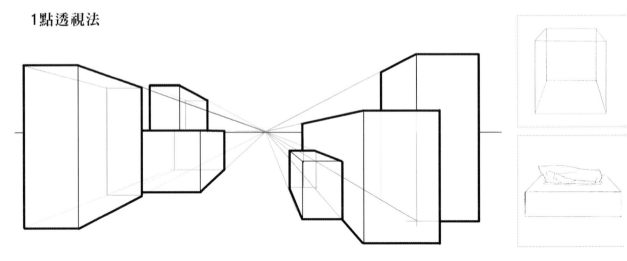

縱線和橫線呈直角。往深處去的線條集中在一點上，這個圖法稱為「1點透視法」，
是在描繪一條往前直行的道路時常用的方法。

2點透視法

縱線與眼睛的高度成直角。
其他的線則在左邊和右邊有兩個消失點,這個圖法稱為「2點透視法」,
是想表現立體的寬廣感時常用的方法。

3點透視法

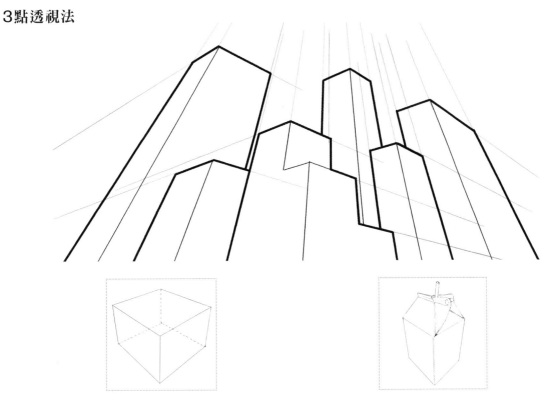

所有的線在左右以及上或下方各有一個消失點的圖法稱為「3點透視法」,
是想要表現仰望或俯瞰對象物的時候經常使用的方法。

人物的基本遠近法

直立人物描繪的方法依據視線高度的不同也會有很大的變化。
描繪全身的時候，首先必須考慮視線高度在甚麼位置，然後再描繪。

視線高度在頭頂

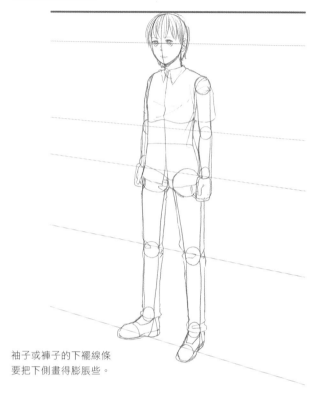

袖子或褲子的下襬線條
要把下側畫得膨脹些。

視線高度在身體中央

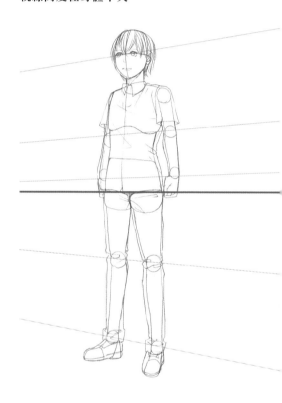

由於視線高度在腰部附近，所以
短袖的袖口是上側較膨脹，長褲
的下襬則是下側較膨脹。

視線高度在腳下

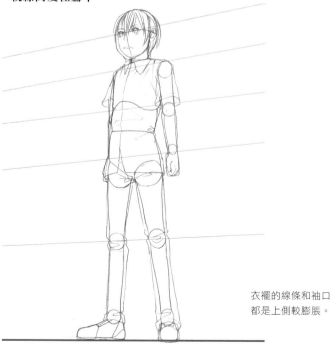

衣襬的線條和袖口
都是上側較膨脹。

〈試著描繪地面〉

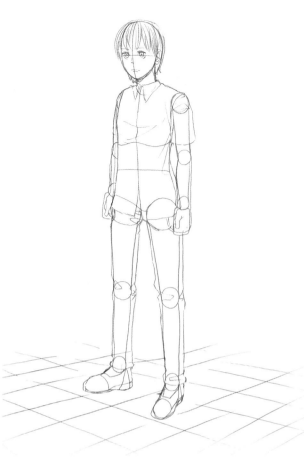

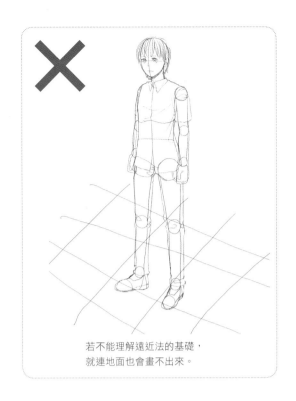

若不能理解遠近法的基礎，
就連地面也會畫不出來。

和視線高度一樣，如果確實地注意地平面，
就能夠表現出人物的存在感。
大略地畫也沒關係，人物腳下就用2點透視法
畫出像棋盤格的模樣吧。
只要有了這個，無論人物是怎樣站立的，
都應該能看得清楚。

〈試著放進箱子〉

能夠意識到地面之後，試著把人物放進箱子裡看看。若能看起來像是恰好放得進去，那表示你已經正
確得畫出人物存在的空間。
如果感覺不太對勁，那表示人物的遠近關係不太對。就練習到不用畫箱子也能正確描繪有遠近關係的
人物為止吧。

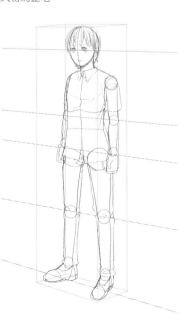

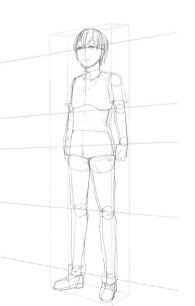

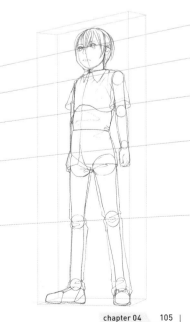

人物遠近法的要點

重要的是下列要點。
考量到「人體是左右對稱的」這一點，
將各個重點連結在一起吧。

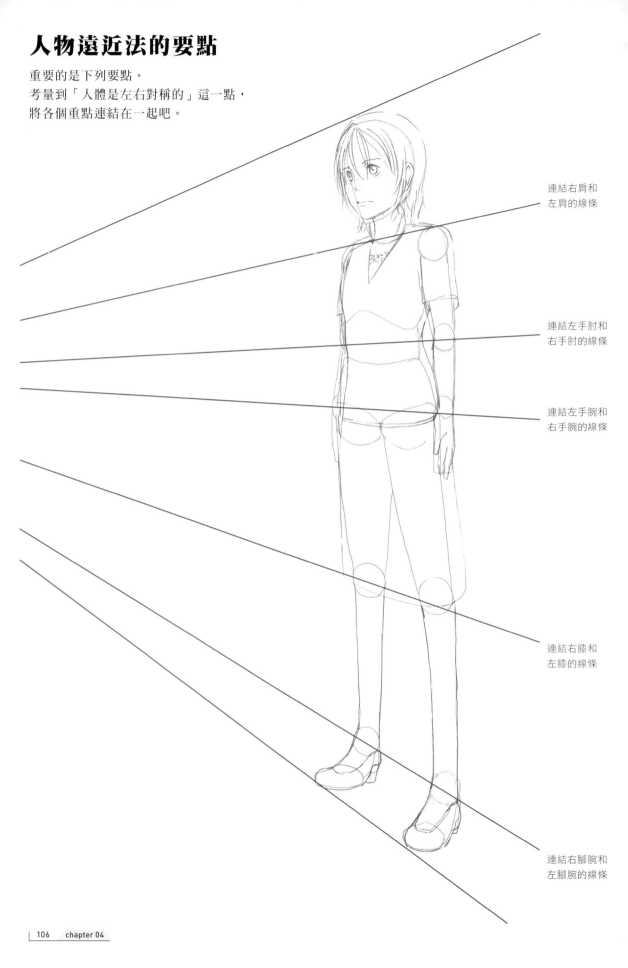

連結右肩和
左肩的線條

連結左手肘和
右手肘的線條

連結左手腕和
右手腕的線條

連結右膝和
左膝的線條

連結右腳腕和
左腳腕的線條

正在步行中的人

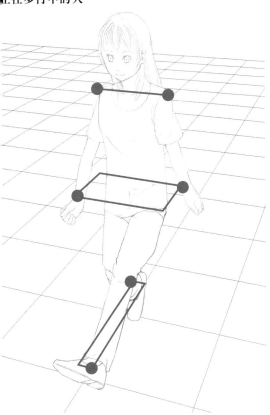

將右手和左手畫成像是四角的對角似的，
腳腕也一樣。

坐著的人

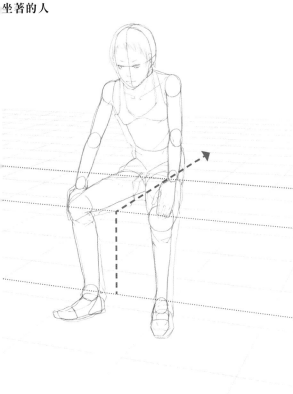

躺著的人

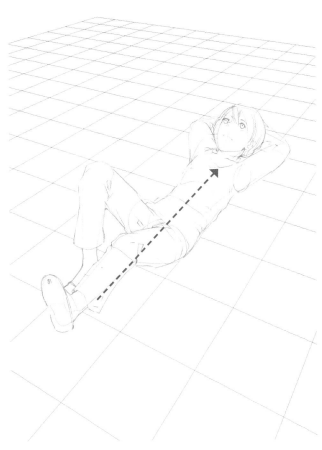

將軀體沿著地面的遠近關係來畫

腳腕或膝蓋和站著時一樣，
要檢查一下有沒有左右對稱。
大腿到臀部之間
要配合椅子的平面空間。

人物遠近關係的細部

不只是全身，臉的特寫或手臂、腳部、腳腕等，
這些人體各部位的細節，都有遠近關係。

〈頭部的遠近關係〉

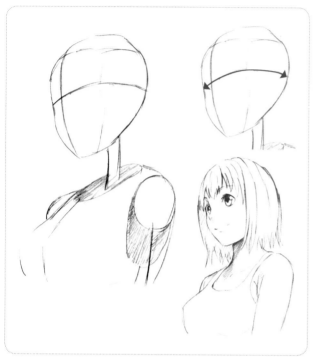

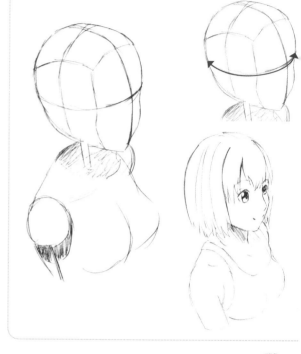

無論哪種骨架型態，都要畫上臉部的十字線比較好。
因為臉的角度是因為這些彎曲的型態而改變的。

〈手臂的遠近關係〉

正面

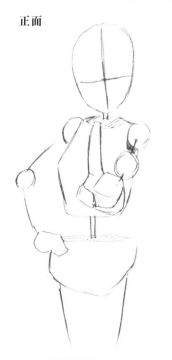

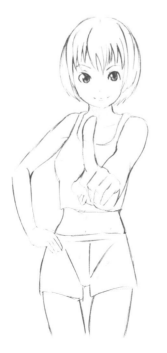

側面

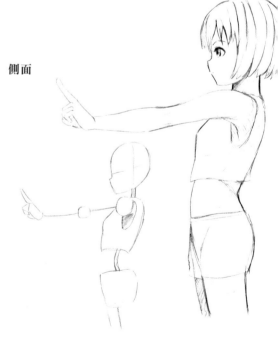

手指頭往前指，手臂也往前伸的時候，角度只要稍有改變，
整個長度就截然不同，因此務必注意。注意關節部位，伸到
眼前的手掌若畫得稍大些，就可以表現出伸出的手臂。

《腳部的遠近關係》

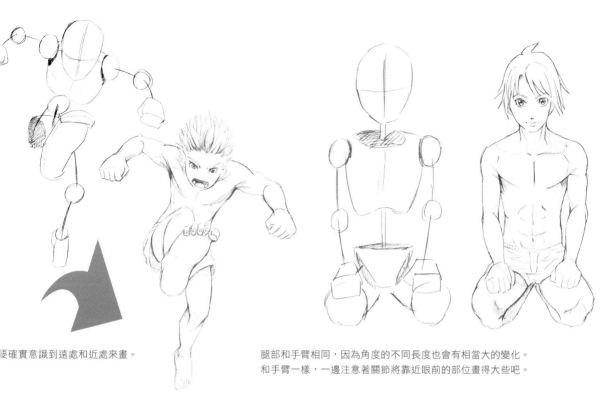

要確實意識到遠處和近處來畫。

腿部和手臂相同，因為角度的不同長度也會有相當大的變化。
和手臂一樣，一邊注意著關節將靠近眼前的部位畫得大些吧。

《腳掌的遠近關係》

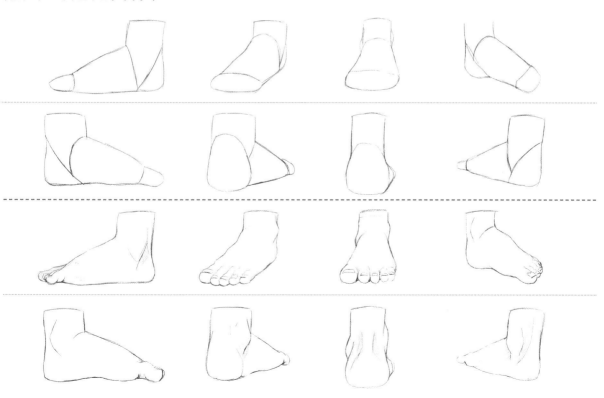

腳掌也是，因角度的不同形狀也會有差異。
特別是腳掌是和地面接觸的部位，因此必須確實地注意到地面的遠近關係，
並配合地面描繪出腳掌吧。

遠近關係・兩人以上的應用實例

在同一個空間中有兩個以上的角色出現時，
若將兩人的大小弄錯，整個圖就會變得很奇怪。
在此，我們整理了要描繪此種圖畫時的重點。

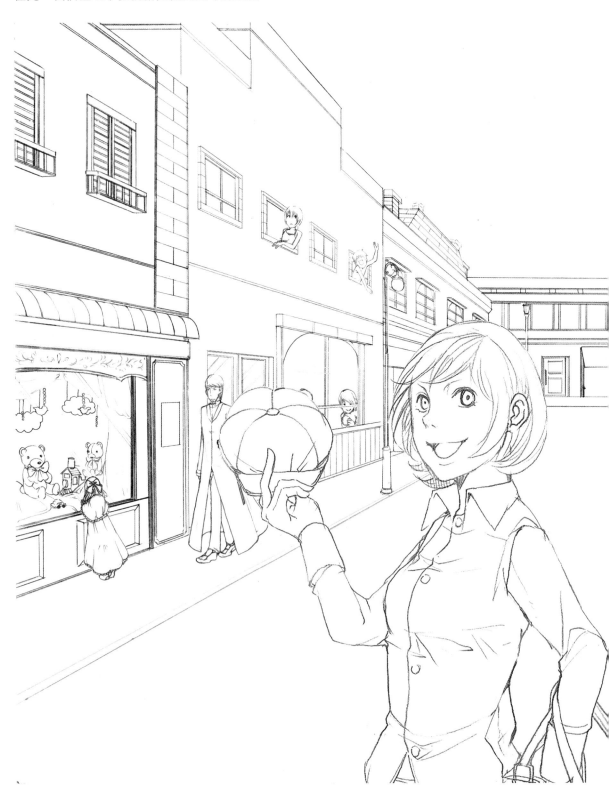

〔以視線高度為基準1〕

若是同樣身高的角色,
視線高度將會落在同一個身體部位。

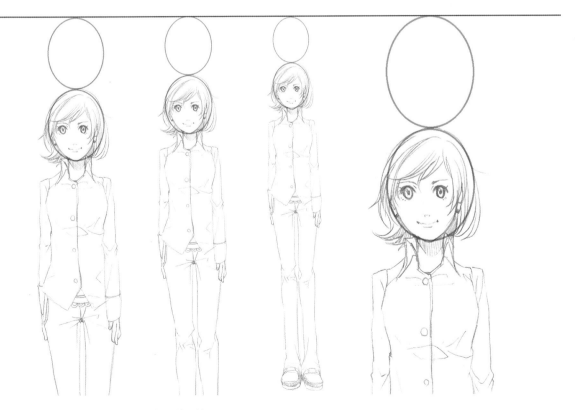

這張圖的狀況來說,是以人中部位為基準。

〔以視線高度為基準2〕

視線高度不是落在身體部位時,就以人物與視線高度
的距離比例來考量。

這張圖的狀況來說,視線高度與頭部間隔一個頭的距離。

嘗試讓複數人物出現在同一空間

1 在頭頂附近和指尖拉一條線，
使它呈現消失的型態就可以用來畫身高等高的角色了。

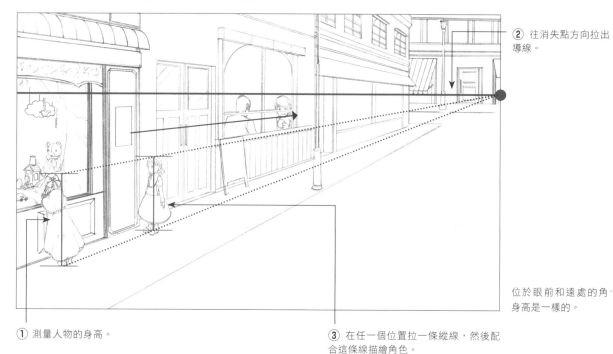

② 往消失點方向拉出
導線。

位於眼前和遠處的角
身高是一樣的。

① 測量人物的身高。

③ 在任一個位置拉一條縱線，然後配
合這條線描繪角色。

2 順著這些遠近關係滑動引導線，
就可以畫出許多站立的角色。

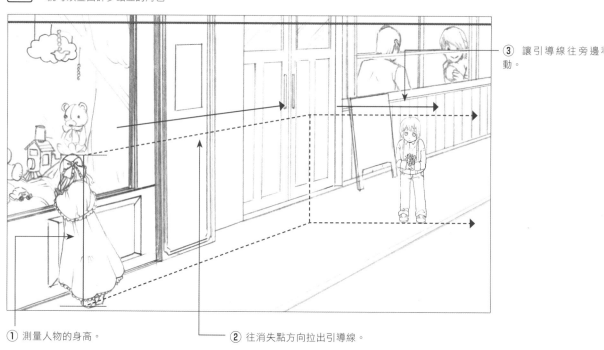

③ 讓引導線往旁邊
動。

① 測量人物的身高。

② 往消失點方向拉出引導線。

3 描繪位於高過地面位置的角色時，先沿著地面上的遠近關係拉出基準線，
然後在任一位置上移動引導線，就可以不偏不倚地畫出來。

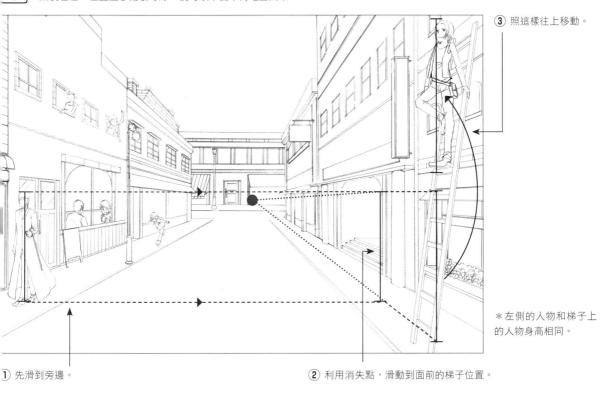

③ 照這樣往上移動。

＊左側的人物和梯子上
的人物身高相同。

① 先滑到旁邊。

② 利用消失點，滑動到面前的梯子位置。

4 在身高不同的複數角色時也一樣，只要決定以哪個角色為基準，
考量到該角色的高度就可以畫出其他的地方了。

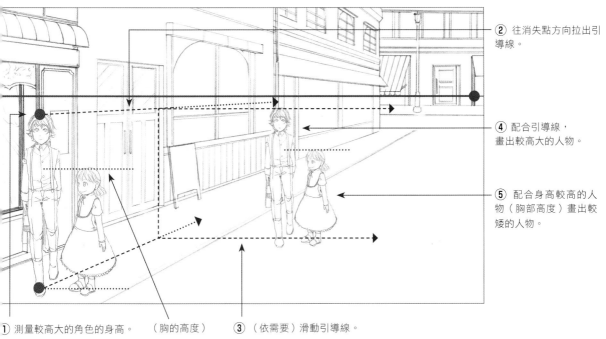

② 往消失點方向拉出引
導線。

④ 配合引導線，
畫出較高大的人物。

⑤ 配合身高較高的人
物（胸部高度）畫出較
矮的人物。

① 測量較高大的角色的身高。　（胸的高度）　③（依需要）滑動引導線。

＊這種時候，只要確實地測量身材較高的人物高度，
就沒有必要一一重新測量旁邊人物的高度。

遠近法‧應用於仰角

由下往上畫的構圖稱為「仰角」。

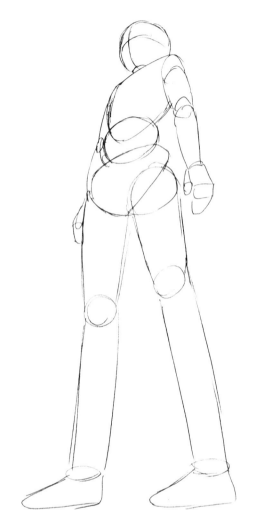

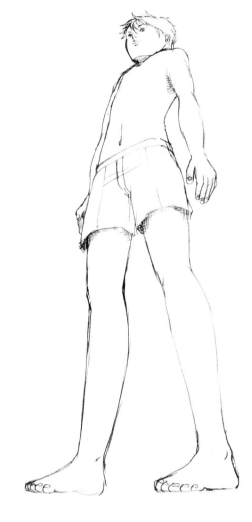

以這樣的角度描繪人物是十分困難的一件事。
然而，在畫骨架的時候確實掌握各部位的前後關係，
請弄清楚何者靠近眼前何者在後，
再來，若能深入理解並應用3點透視法，
就一定能夠畫得出來。

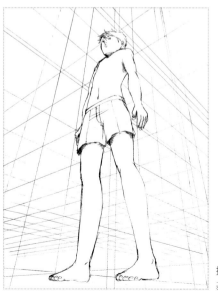

拉出補助線。
基本上這很清楚是3點透視法。

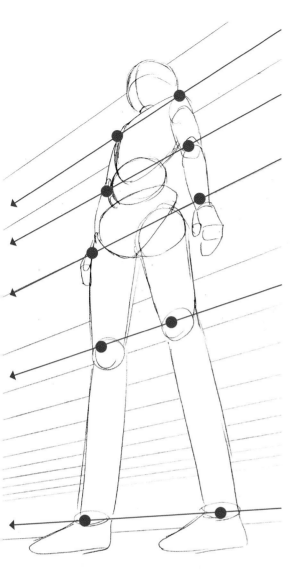

仰角的狀況下也如同106頁,必須檢查左右兩點有沒有偏掉。肩膀、手肘、手腕、膝蓋、腳腕這5處請一定要檢查。

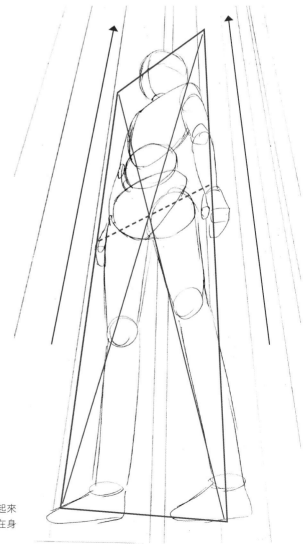

其次重要的是在身體上方的3個消失點。仰角的情況下下半身看起來較大,上半身看起來較小。在遠近法上胯下要畫得看起來像是在身體的2分之1處。

遠近法・應用於俯角

由上往下看的構圖稱為「俯瞰」或是「鳥瞰」

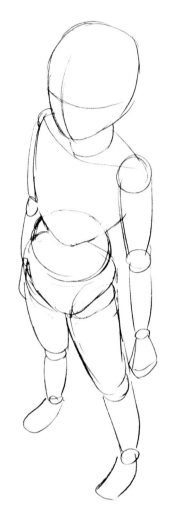

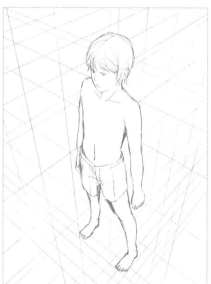

描繪俯瞰角度的人物重點，
在於「思考」該角色站立於怎樣的平面上。
具體來說，首先要將人物站立的地面以棋盤格模樣畫出，
那將會成為遠近法的地引導線，
可以正確地決定腳掌站立的位置。

拉出補助線。
和仰角一樣，基本上
很清楚地知道是3點透視法。

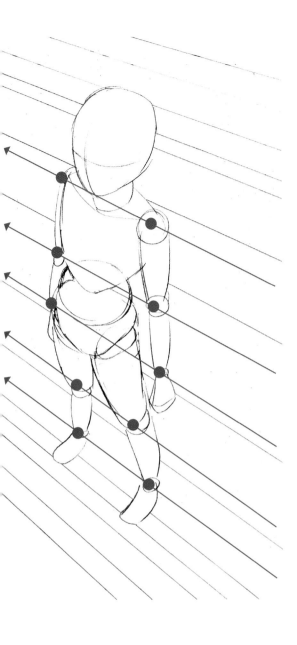

和仰角相同，俯瞰的狀況下身體的左右
各點也必須完全吻合。
在姿勢不對稱的情況時，
必須找出重點使底稿不要亂掉。

俯瞰的時候第3個點要畫在下方。
實際上在不畫點的時候，
也要把往下的身體部位畫小一點，
依角度的不同有時下半身會比想像中小得多，
請注意不要畫得不協調。

總結

人體基本上是左右對稱的。
所以可以說最重要的就是用遠近法去套用在人體上。
特別重要的是肩膀和手肘、手腕的位置，以及膝蓋及腳腕的位置。
注意這些位置關係，有時候並以遠近法的引導線來輔助描繪，
另外，需要用上極端的遠近法時，
就用裝進箱子的方式來畫，就會變得很好畫了，
這一章介紹了仰角和俯瞰角度，
而這些情況使用「裝箱畫法」也是很有效的。

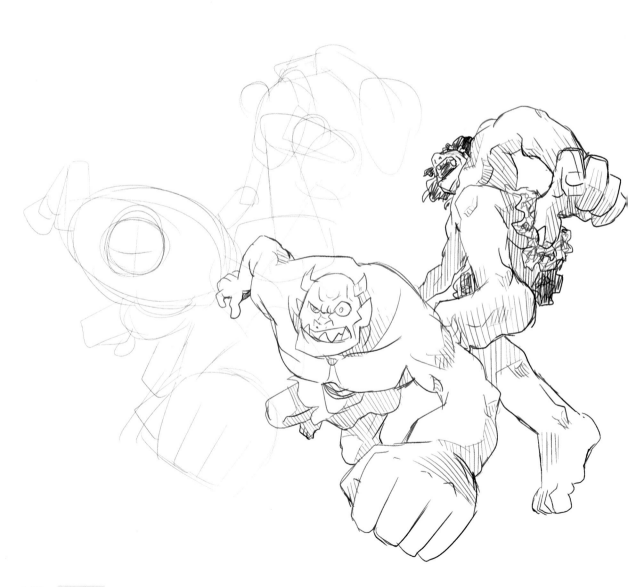

第 **5** 章

骨架的實際繪製流程

本章將解說實際上畫插畫時的「骨架活用法」。我想實際上以「身體的畫法」來描繪人物的情況是很少的。還是會希望以一個插畫的世界或是漫畫中的某個場面來描繪人物……我想大多數的人都是這麼想的吧,如此一來,絕對要有實踐每個場面所需的技法。

這次我們委託了8位作家來為我們畫插畫。為大家介紹本書前半段介紹的A型、B型、C型…以及平常不畫骨架的作家的製作流程。

繪圖沒有一定的方法,但是確實有畫得更好的訣竅在,請一定要看完本章,然後學到屬於你自己的繪圖方法。

A型・插畫製作的完成圖

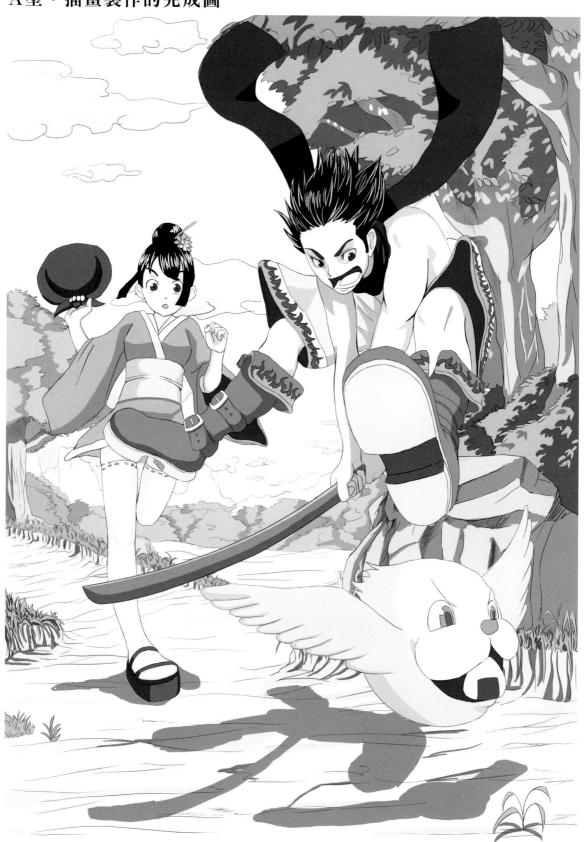

ATSUN／畫

A型・插畫製作

型是「描繪有氣勢的圖時很有效」的骨架畫法。

A型的典型範例

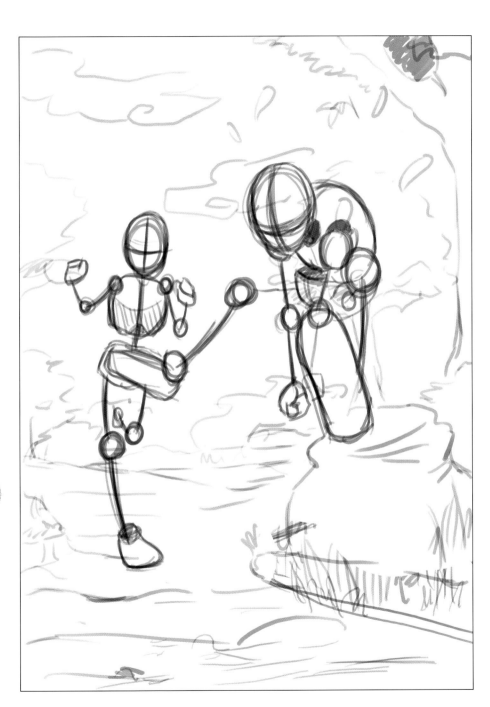

首先就是畫骨架。
A型的特長就是「表現動態氣勢」,
同時也具有「因為簡單所以畫面不會亂七八糟」的優點。
實際上在插畫中看不見的左手肘到左手前端,
在描繪骨架的時候也都能夠確實畫到,這麼做會更容易掌握整體均衡。

續Ａ型・插畫繪製流程

由於兩腳張開的緣故，所以右腳幾乎是
由側面描繪，而左腳幾乎是由正面描繪
的，畫的時候要切實地注意關節。

背部弓起，兩肩往前。
如此一來就可以表現出
向下揮劍的姿勢。

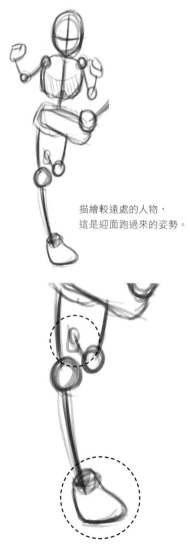

描繪較遠處的人物，
這是迎面跑過來的姿勢。

因為奔跑的緣故，右腳位於前方，
左腳則往裡面。因為和手臂相反，
所以必須改變各個部位的大小。

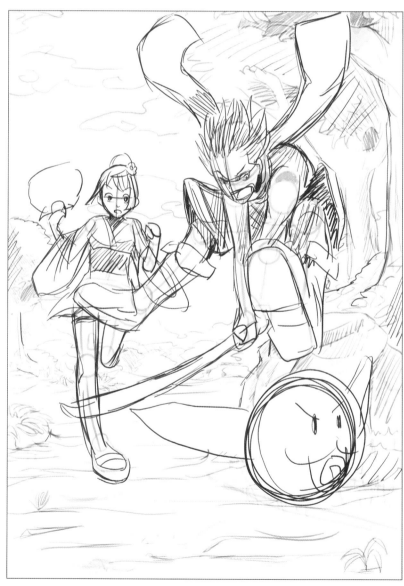

以骨架為基準畫底稿。人物的服裝等並不是直接畫上去，
而是在另外的紙張上先想好、設計好再描繪。

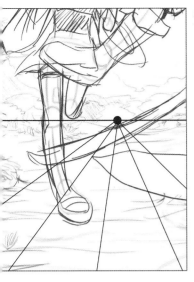

雖然不需要真的畫出來，但仍要考量地
面的棋盤格，注意空間的概念。

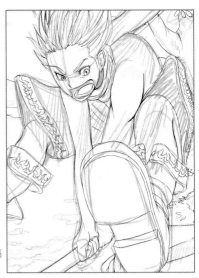

加入花樣，畫出比底稿
更詳盡的表現。

加上肌肉，但只要事前確實掌握各部位的
形狀，這個階段應該沒甚麼好煩惱的。

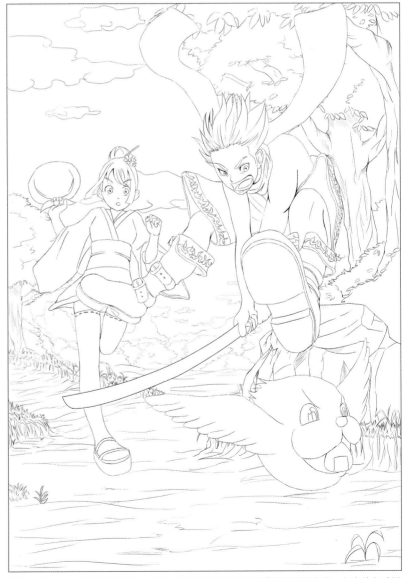

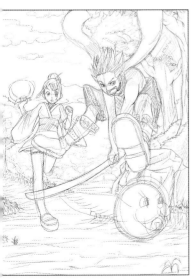

草稿完成之後，開始上墨線。

墨線上完之後，用橡皮擦清理。修改突出的部分或是底稿亂掉的地方之後，加上塗色或調
色之後就完成了。

滝　良子／畫

B型・插畫製作

B型主要是運用於「有效描繪有份量的圖」的骨架。

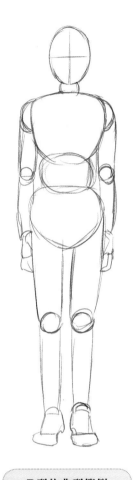

B型的典型範例

這是左圖的插畫骨架。
本來在俯瞰角度時，一般會認為C型骨架比較好用，
但是B型是無論何種姿勢何種構圖都能夠運用的萬能骨架法，所以沒有任何問題，
一邊考量整體的線條，然後表現出各部位的體積吧。

續B型 · 插畫製作

很明顯看得出按頭、頸、胸、腹、腰的順序往下畫。在骨架階段就確實考量遠近關係來畫,由於下半身會比想像中來得短小,因此畫的時候務必注意。

背景和人物不同的是,很多時候會跟骨架有極大偏差。然而大致上的位置倒不會有什麼偏差。

將骨架階段未描繪的細節畫進去。

看得出是沿著頭部概略骨架的十字線,描繪出眼睛和鼻子的底稿。

草稿完成了!多虧有了骨架,構圖很難的插畫也可以比較輕鬆地畫出來。

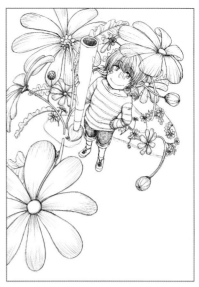

部份特寫

草稿之後緊接著進行上墨線的作業。其形
式幾乎是沿著草稿描繪。

褲子的線條以正確的形狀彎曲,在上墨線的階
段也好好的掌握住立體形狀吧。

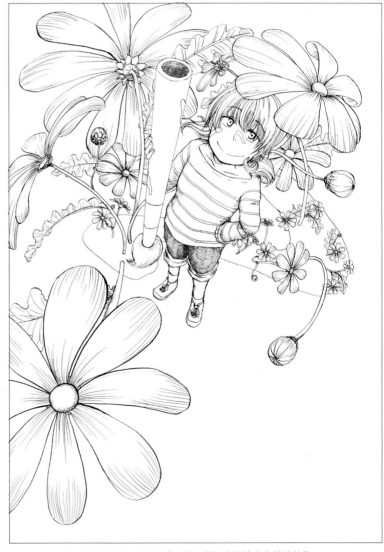

墨線上完了!在貼上色調之前先用橡皮擦擦去多餘的線條。

C型・插畫製作完成圖

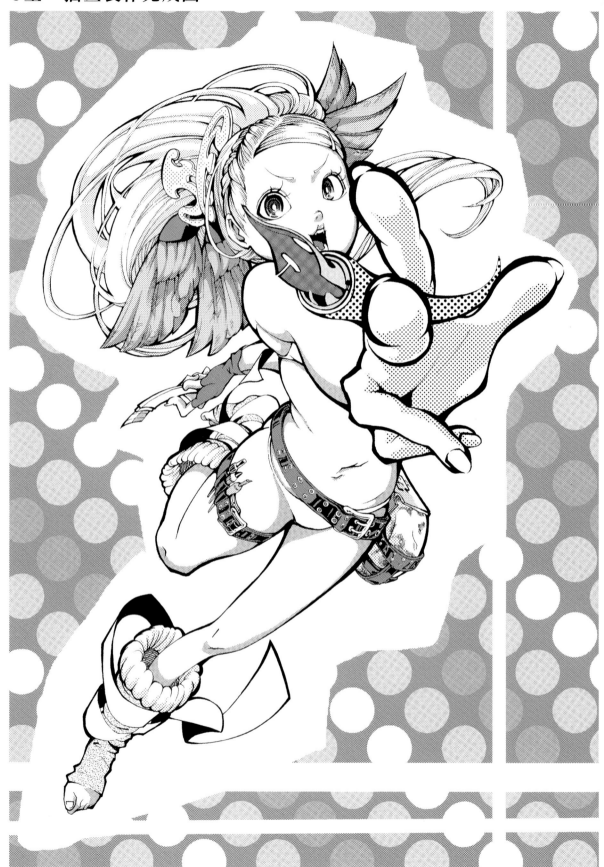

吉澤隆助／畫

C型・插畫製作

C型是在「描繪有景深的圖時很有效」的骨架畫法。
手往前刺，身體往前跳躍的困難動作，
如果用C型骨架就可以毫無猶豫的畫出來。

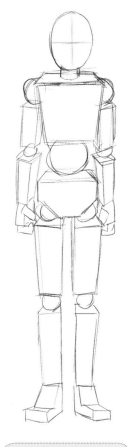

C型的典型範例

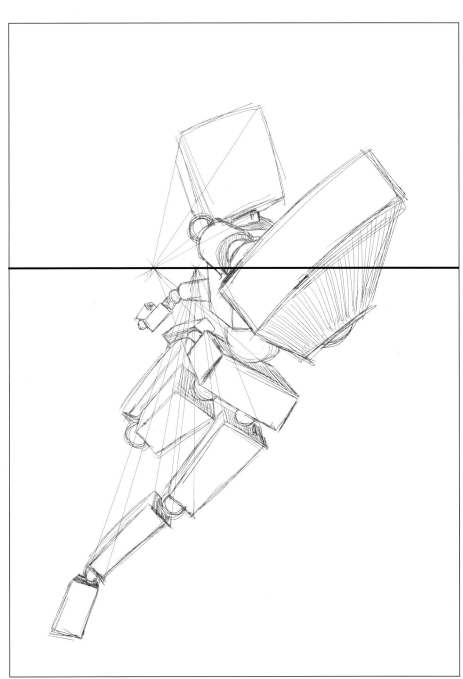

此為骨架。將方塊和方塊用球形關節連結起來。
藉由注意前面和側面，以及上面及底面的概念，可以畫出立體的骨架。
在此我們雖有畫上陰影以便區分每一個面，
但也許不畫反而更簡潔且容易明瞭。

續C型・插畫製作

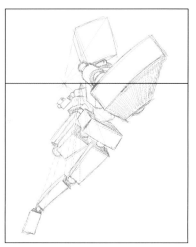

確實地加上最初的骨架中沒有畫上的十字線。

由於想畫出注重遠近感的插畫,所以畫出視線高度和消失點。因為加上了身體扭轉的動作,上半身和下半身的消失點不同。

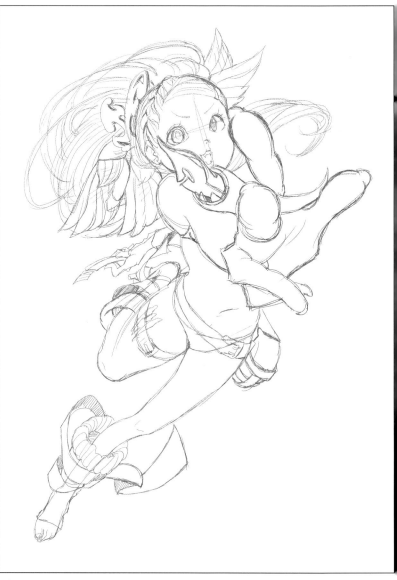

這是手。雖然和原本是四方型的骨架相比,是截然不同的形狀,但卻徹底反映出遠近的概念。

單把草稿抽出來看。
靠近面前的較大,遠一點的較小,成為一幅有立體感的畫。

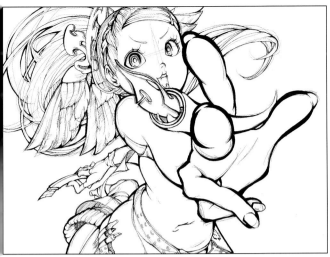

沿著草稿線條加上墨線。上墨線的時候靠近前方的手線條較粗，較遠的身體線條較細，這麼做可以呈現出立體感。

深入描繪皮帶孔等細節。

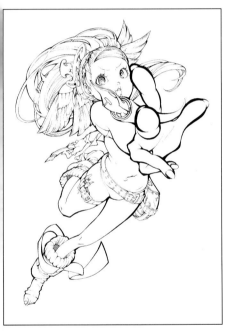

墨線上好了。
大致如草稿的樣子，但頭髮及羽毛等處線條都經過相當程度的修飾。

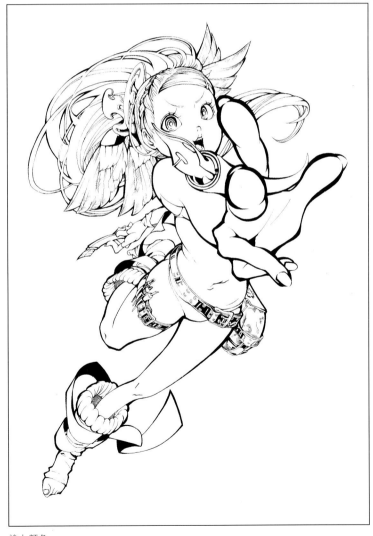

塗上顏色。
在注意光源的概念下加上陰影，更增添立體感，
在這之後處理色調的時候請經常注意光源的位置。

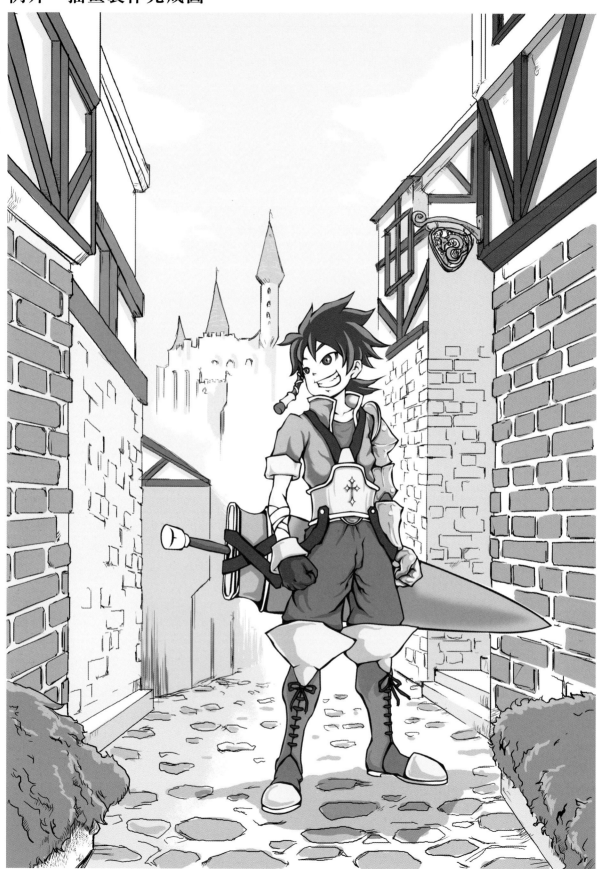

清水大將／畫

例外・插畫製作

這是從A到C型都無法套用的例外型骨架。
在這個例子當中，不將角色各部分區分開來。只取外形輪廓。

大致上看得出來這骨架並未區分各部位，
但身體的均衡感都有掌握到。
一開始就要這樣畫應該有些困難，
但習慣之後，
就逐漸能夠像這樣描繪了。

續例外‧插畫製作

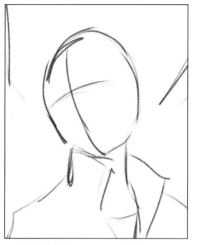

即便身體部位沒有區分，臉部還是要畫上十字線。

在概略的輪廓之上稍微仔細一點的描繪。服裝的設計等在這個時點開始填進去，將靴子畫成很具特徵的形狀。

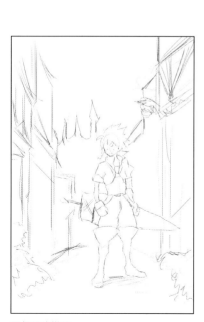

更仔細的描繪。

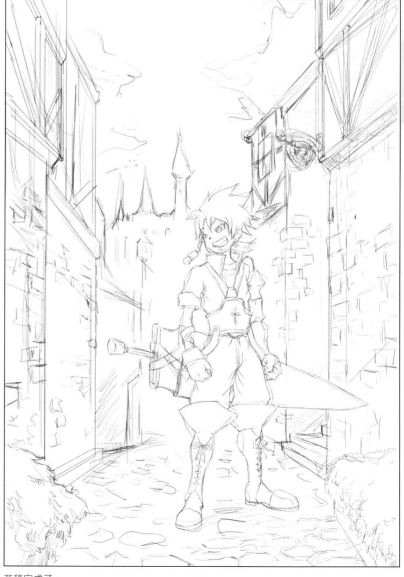

草稿完成了。
之前都已經簡單決定了大概的形狀，因此草稿上幾乎沒有不確定的線條。

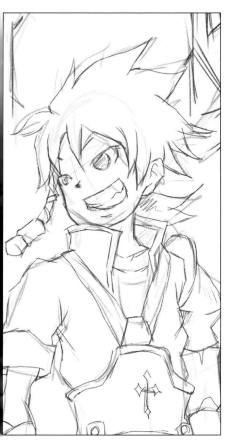

比之前的簡略草圖更精細的表現出來。

靴子上也詳細地加畫鞋帶，增添寫實感。

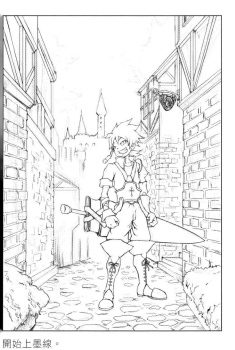

開始上墨線。
因為草稿上沒有甚麼不確定的線條，因此畫出來
跟草稿的印象沒有不同。

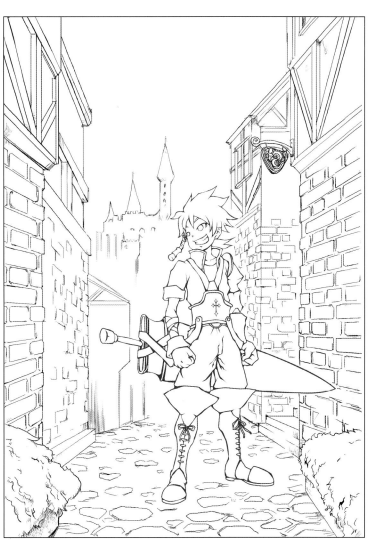

用橡皮擦整理草稿。
即使沒有分成各部位畫骨架，
在畫習慣之後是有可能畫出像這樣的成品來。

彩色插畫製作 1

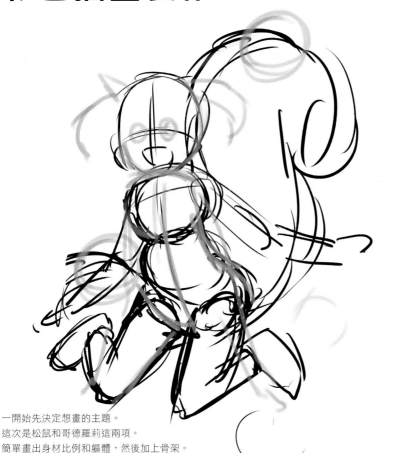

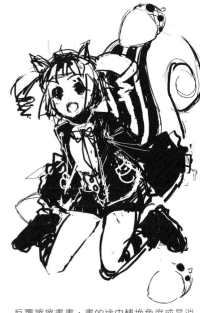

一開始先決定想畫的主題。
這次是松鼠和哥德羅莉這兩項。
簡單畫出身材比例和軀體，然後加上骨架。

反覆擦擦畫畫，畫的途中轉換角度或是消
去某些部分，來取得整體均衡。
在達成自己滿意的構圖之前，盡量修改吧
（概略草圖）。

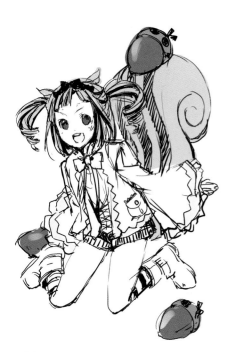

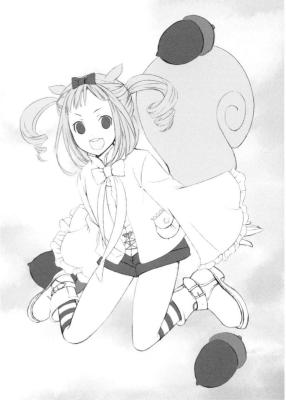

決定構圖之後慢慢整理線條，
畫出草稿。另外，顏色也都大致底定。

沿著草圖描線，將顏色分層著色。

彩色插畫製作1的完成圖

最後畫上背景，修飾整體均衡之後便完成了。

小林ツナ／畫

彩色插畫製作2

首先取好骨架。想像一下想營造出甚麼樣的氛圍，然後簡單朦朧地
畫出整體的感覺。

用顏色大致描繪統整出概念，在此時才開始畫線，創
造出空間感，這時候也要確認遠近關係。

進行草稿及上墨線的作業。

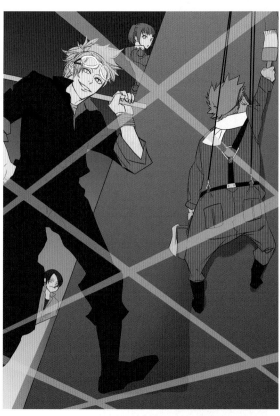

上色。逐漸固定顏色的感覺，每個部位的顏色都指定好，並保
存下來使各部位在之後能夠加工。

彩色插畫製作2的完成圖

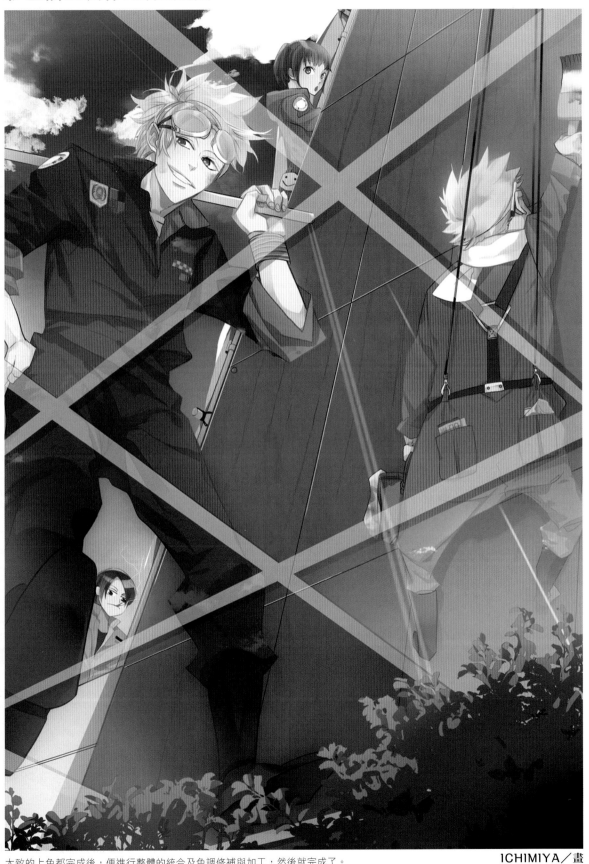

大致的上色都完成後，便進行整體的統合及色調修補與加工，然後就完成了。

ICHIMIYA／畫

彩色插畫製作3

製作以秋天為主題的插畫。骨架是整體插畫最重要的基礎。在這個階段就決定好大致的構圖。

以描繪出來的骨架做基準,將草稿畫出。在進入細部描繪之前,確實畫好骨架,並修整人物與背景的平衡。

為了順利進行作業,在著色之前先想好完成後的樣子。

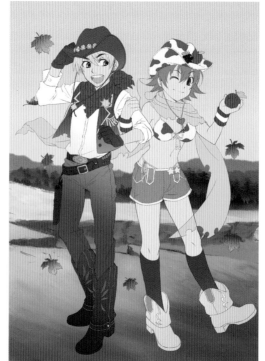

畫出草稿,並完成線圖。為了使背景看起來像大自然的感覺,故不畫出外圍輪廓線。

上色時先大致畫好大片的顏色。

著色完畢之後,注意質感及光源,表現出陰影。

彩色插畫製作3的完成圖

之後調和顏色便完成了。

nico＊／畫

彩色插畫製作4

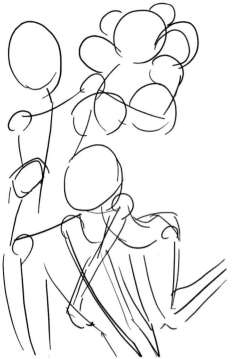

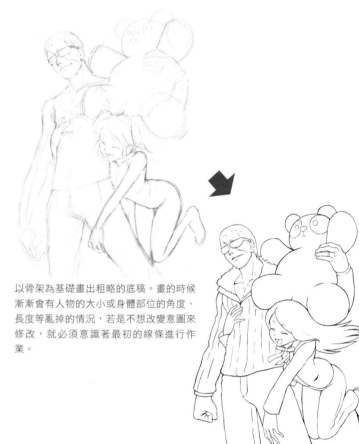

有複數人物登場的時候骨架更形重要。我們來畫一幅「在女兒生日時買玩偶給她的父親」。骨架使用接近A型的線形骨架。整體線條要有愉悅的感覺，就以此為概念來畫。

以骨架為基礎畫出粗略的底稿。畫的時候漸漸會有人物的大小或身體部位的角度、長度等亂掉的情況，若是不想改變意圖來修改，就必須意識著最初的線條進行作業。

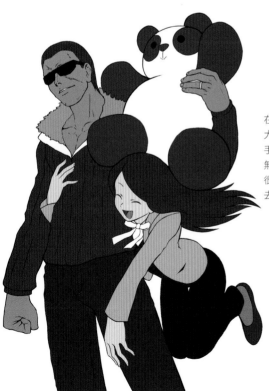

在骨架階段，須大致描繪手掌的大小和位置，也必須加上簡化的手指，然後一邊修改直到完成。無論甚麼都是這樣，就算看起來很複雜的東西只要按著階段畫下去，就會整理出一個模樣來。

加上陰影。

彩色插畫製作4的完成圖

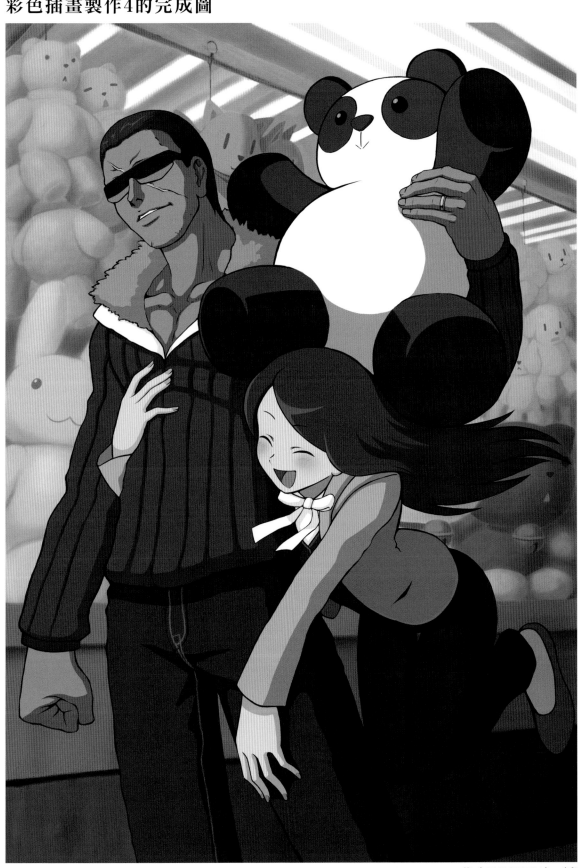

最後加上背景便完成了。

茂（SHIGERU）／畫

總結

第5章的各種插畫製作如何呢？
我想你們會很清楚地發現，
每個作家都用他們不同的方式在作畫呢。

然而，不論是明確的區分各部位畫出骨架，
或是不畫骨架，每個作家都不會立刻從草稿開始畫起，
必定會在畫草稿之前先畫個更粗略的底稿。
先用概略的形狀構想畫面的構圖，
然後在整體均衡都拿捏好之後才進行草稿的描繪，
若不如此，相信很難畫出有魅力的插畫吧。

不只是畫單一人物，像這樣的一幅插圖在畫的時候，
骨架可以說更是有效用。

暖色與冷色…彩色插畫製作時基礎中的基礎

以紅色為中心，有溫暖感覺的顏色稱為「暖色」，
以藍色為中心，有寒冷感覺的顏色稱為「冷色」，
著色的時候，一開始就要決定以哪個色調為中心來畫比較好。

〔以冷色系為中心的插畫〕

重點在於人物的服裝色調使用暖色系。

〔以暖色系為中心的插畫〕

重點在於人物的眼睛顏色使用冷色系。

第 **6** 章

繪畫的基本
由骨架開始

再說一次，何謂「骨架」？

這本書讀到此，相信各位已經瞭解了畫骨架的重要性。
然而，以往學習繪畫的時候常被告知繪畫必學的是
「素描」「速寫」「臨摹」……等。
那麼在練習繪畫的時候「骨架」究竟會被放在甚麼位置？

●素描主要在看細節

所謂素描是將描繪的對象無論人、物、或風景等使用單色的畫材加上明暗所畫出的圖。
一般來說耗費的時間從數小時到數日之間。
素描最重要的部分是盡可能將對象畫到最相似，
因此必須無數次檢查對象、一再重複擦擦畫畫的程序。
另外，加上陰影的時候，必須掌握對象物的立體感，
哪個地方是如何隆起、如何凹陷的？
沒有這樣的概念是無法畫陰影的。

●速寫主要在看整體

被稱為「速寫」的繪圖法是指在10分鐘左右的短時間內將對象物畫出的方法。
由於描繪時間很短，幾乎沒有加上陰影的程序，
在極短的描繪過程當中，相較於細部表現，
更著重的是確實掌握對象物的重心和特徵等整體的描寫。

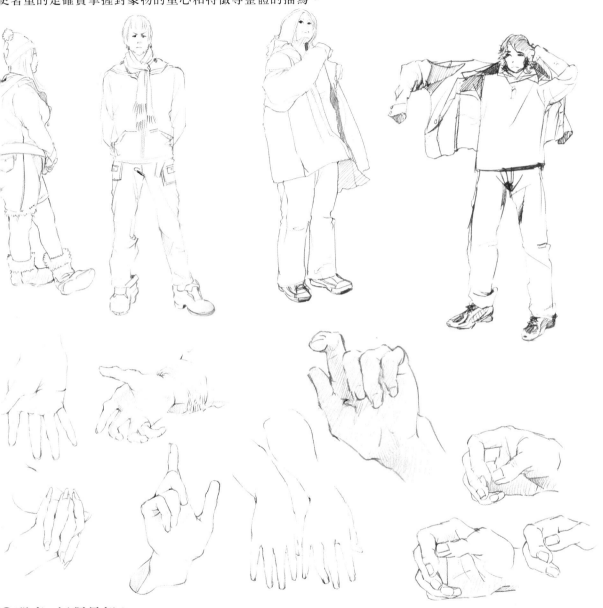

●那麼，何謂骨架？

所謂骨架，是一邊掌握事物的立體感並快速確實地畫出來的草稿中的草稿。
重要的是，它有素描中「掌握對象物的立體概念」
和速寫中的「確實掌握對象物的整體概念」，是兩者兼具的描繪方法。
因此，並不是只要練習畫「骨架」就可以把圖畫好，
也必須學習素描及速寫。
然而，只要將素描及速寫學到某種程度，
能夠掌握立體感和整體的均衡感，
就一定能夠很簡單地把骨架畫好了。
這麼一來，之後的草稿和完稿也就應該難不倒你了。

本書數次提到「骨架很重要」，就是基於這樣的理由。

怎麼樣都畫不好的初學者，通常很容易把東西畫得很平面。

因此以能有效提升繪畫能力的臨摹來說，如果就是這麼依樣畫葫蘆，那一點用也沒有。

因為如果只是這樣，就無法畫出「稍微改變一下角度」的畫。

所以不要只是依樣畫葫蘆，

而是「以對象物為基本加上些許誇張手法」，

如能像這樣基於想像畫的內在來臨摹的話，相信必能從臨摹過的畫中得到收穫。

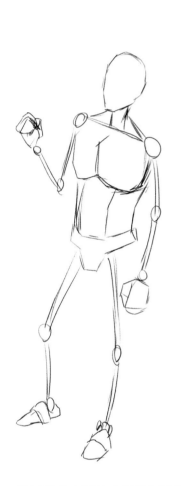

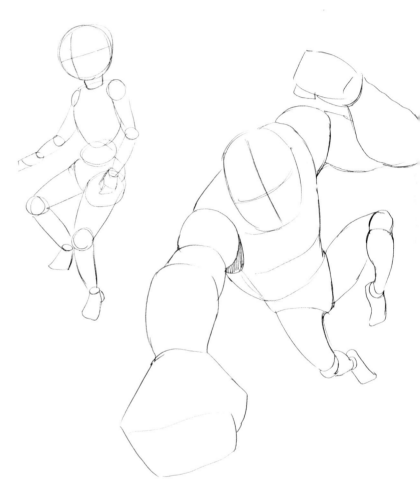

繪圖的基本便是我們所生活的、

看得到、摸得到的立體世界。

畫圖的時候，請永遠記得這一點。

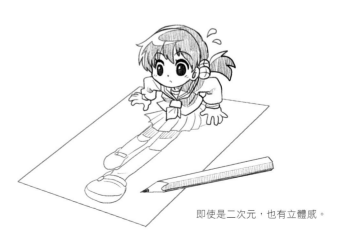

即使是二次元，也有立體感。

草稿人偶活用法

骨架…特別是B型骨架，跟市面上販售的草稿人偶十分相似。
在此我們便介紹使用草稿人偶來練習畫圖的方法…草稿人偶活用法。

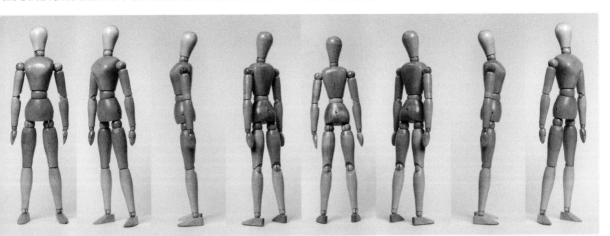

無法做到的動作也能自在使用

相信最近有很多人使用「以數位相機拍下自己的動作來參考」的方法。
然而那種情況下便無法拍下類似「正在跳躍的人」來做參考。
那種時候，請務必使用草稿人偶。

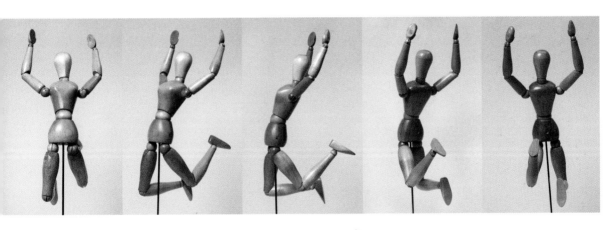

學習遠近法

草稿人偶很小，因此可以觀察其上下左右，
因此，即使是正上方或正下方等
這種極端的角度都可以畫得出來。
而不止是正側面，
像這樣立體感強烈的動作
也請練習看看。

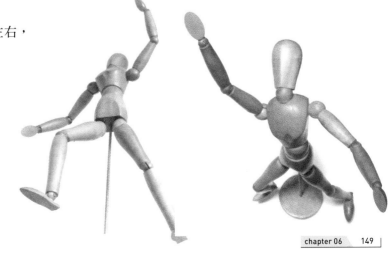

使用草稿人偶畫出的草稿

知道關節活動的範圍

事實上草稿人偶的關節不太能彎曲。特別是手肘和膝蓋等處無法整個重疊，彎到一半就會停住。
因此，想畫超出這個範圍的動作時，
必須讓人偶做出接近的動作之後，
再以自己的方式加以修飾。

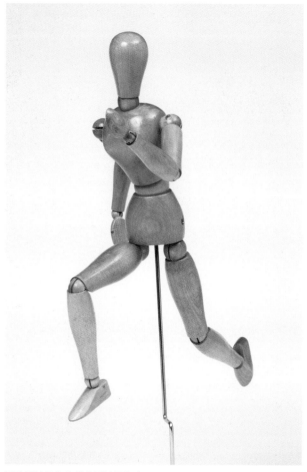

腳的關節只能夠彎曲到這個程度。

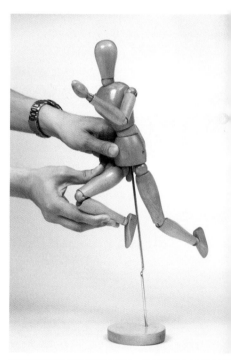

用手去折可以彎到某個程度，但是這個方法並不實際。

❶ 首先先按照草稿人偶的姿勢畫出來。

❷ 以骨架為基礎接著進行草稿的作業。

❸ 下半身如果就這樣照著畫，感覺上似乎缺少了一點躍動感。

❹ 將骨架擦去把膝蓋畫彎一些。

❺ 以和草稿人偶不同的骨架為基準進行草稿的描繪。

❻ 外側的腳變更幅度不大。

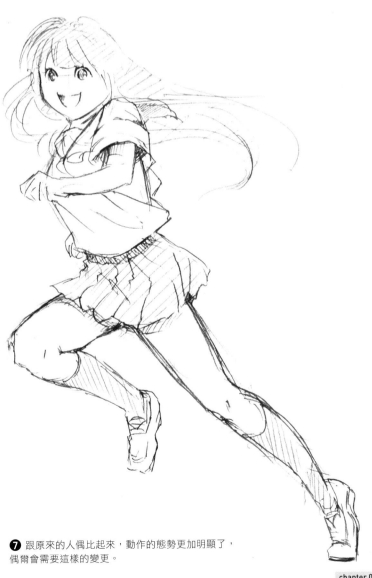

❼ 跟原來的人偶比起來，動作的態勢更加明顯了，偶爾會需要這樣的變更。

挑戰速寫！

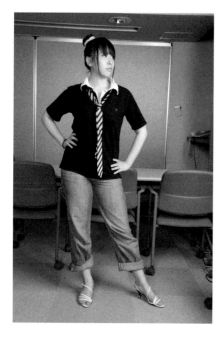

如果有朋友願意當你的模特兒，
請你一定要試著挑戰速寫。
由於大部分時候畫骨架幾乎是沒有參考任何東西，
因此有著不知不覺間偏離真實人體的風險存在。
然而若是眼前有模特兒可供你速寫，
就不會有這個問題。
請多畫幾張速寫，將正確的整體均衡比例記牢。

請模特兒擺好姿勢

首先請這位好心的朋友幫你擺好姿勢。

❶ 大概地畫好粗略的骨架。

❷ 有時候可以一開始加入約略的身體比例引導線。

❸ 把模特兒和手邊的畫邊比較邊描繪。

❹ 上半身骨架畫完了。

❺ 因為有身體比例的引導線，所以剛好可以將整個畫進畫紙裡。

❻ 骨架完成。

❼ 回到頭部，開始仔細描繪。

❽ 臉部完成了。因為比較有時間所以畫得詳細些。

❾ 開始畫上半身。

❿ 手的形狀比較難畫，所以要反覆和模特兒的樣子比對。

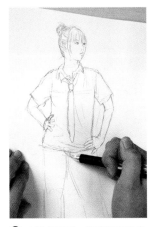

⓫ 上半身完成。接著畫下半身。

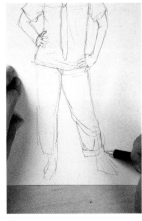

⓬ 衣服上的皺摺等也要仔細觀察。

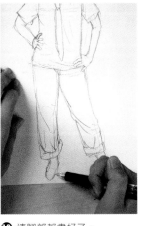

⓭ 連腳部都畫好了。

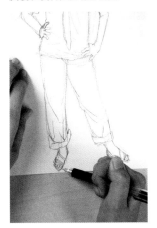

⓮ 詳細描繪涼鞋的細部。

完成！

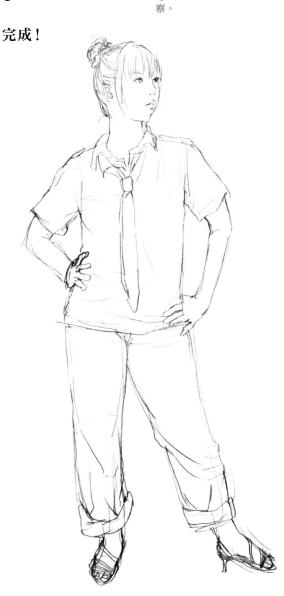

⓯ 完成了。畫得和模特兒的姿勢幾乎一模一樣，重心也都有好好掌握住。

數度反覆描繪

素描也是如此，
但對速寫來說「反覆」描繪是很重要的。
只畫一張或是只畫一天，
那樣是不行的。
在家裡或在外面，只要有時間，
請養成隨時速寫的癖好。
特別是在戶外的速寫，
模特兒不會靜靜地任你畫，
便可以練習快點畫好。
據說某個作家都是在有落地窗的
咖啡店裡看著外面，持續的描繪路上的行人。

從「骨架」到草稿

骨架並不能表現所有的東西

骨架能夠立即抓住對象物的立體感和線條的骨架，是一種非常方便的東西。

但是，光只靠骨架並不能夠表現你想畫的一切。

例如人物的表情或肌肉的樣子等等，這些細節，

與其在畫骨架的時候畫，倒不如在草稿的階段再來畫。

實例⋯骨架和草稿

❶ 首先描繪骨架。

❷ 一邊考量整體均衡一邊進行。

❸ 手肘的位置等，要遵守要點。

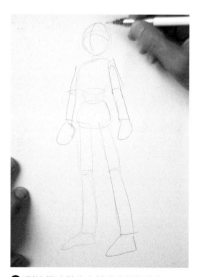

❹ 到這個時點沒有甚麼奇怪的地方。

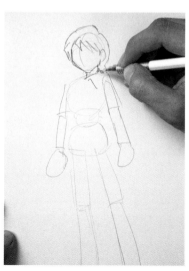

❺ 進行草稿的描繪。

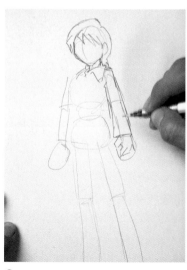

❻ 拜骨架之賜，畫起來沒有任何的偏差。

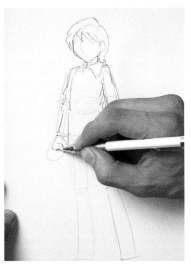
❼ 注意看起來要左右對稱。

❽ 注意著重心位置描繪下半身。

❾ 因為要畫到腳下,所以臉部最後再畫。

❿ 沿著橫軸畫眼睛。

⓫ 沿著縱軸畫鼻子。

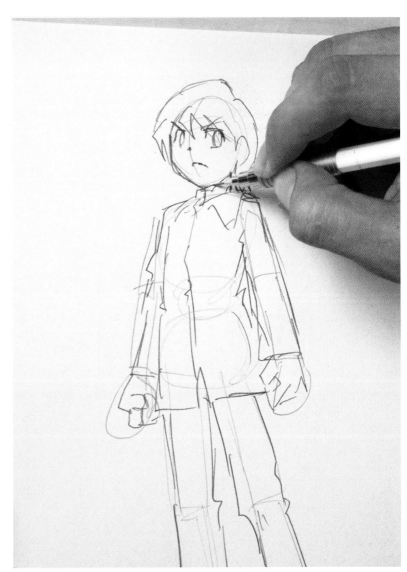
⓬ **畫上嘴巴之後⋯注意到畫壞的地方了!**
跟身體比起來,臉畫得太稚嫩了。眼睛很大鼻子很小,下巴也不夠發達,
這個是小孩的臉。

❸ 把臉部和下巴輪廓擦掉重畫。

❹ 臉部輪廓改成直線型。

❺ 眼睛改小一點。

×
修改前
❷

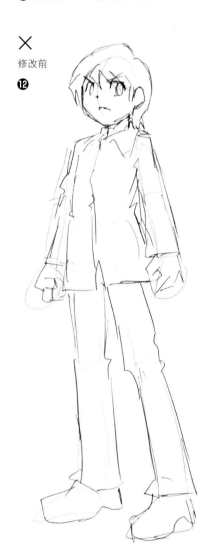

◯
修改後
❻

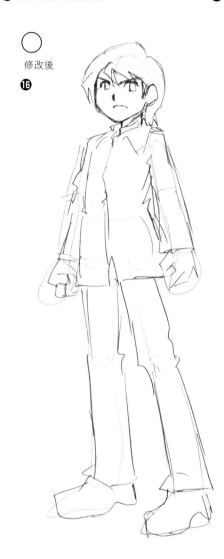

完成！

❻ 接下來把鼻子畫大一點、位置往下拉。跟修改前比起來，這張臉看起來成熟多了。這樣和身體的搭配就很合宜了。

由以上的例子我們可以知道，骨架並不能表現一切，
在草稿階段仍有許多不能不注意的部分。

正確的「骨架」畫法

用A型可以畫出速度感，用B型的話可以畫出有分量的畫，C型則擅於空間意識的描寫。

那麼，哪一種骨架最好呢？

答案是「因時間場合而有所不同」。這是想當然爾，也是理所當然。

畫圖的人總是想畫出各種東西。

這種時候只要隨機應變改變骨架的型態，就可以畫出更準確的草稿來。

然而，也並不是說經常要改來改去換來換去才是好的。

例如以筆者來說，就幾乎都是用B型來畫骨架。

在追求速度的專業工作現場還是以可以畫出接近草稿的B型骨架最常被使用。

然而依每個場面的不同，有時也會使用接近A型或C型的骨架。

一定要用B型…被這樣的想法束縛就會變得有些動作很難畫，所以這種時候就要徹底改變骨架形式。

重要的是，不要拘泥於骨架形式，應該可以這麼說吧，而是在畫東西時，

使用符合所需的骨架，才是正確的…。

在一開始還是請各位先練習A到C型的骨架。

但是在畫到某種程度之後，就請追求屬於自己的骨架形式吧。

有多少個漫畫作家就有多少種骨架形式。

不過，不論何時，都請你抱持著「描繪立體物」的意識。

太快速畫出來的骨架，往往會畫出欠缺立體感的圖。

各位面前的紙張上所畫的線條，並不只是線條。

那是立體物的一部分。

藉由這樣的思考，一定可以描繪出比以往更多變的姿勢或角度。

除了很久以前就學會的素描、以及速寫，

請加上另一種練習的方法，就是「骨架」。

一定可以幫助想要更上一層樓的人，

把圖畫得更好。

如果各位讀者能在應用自己的

骨架方式完成圖畫之後，

發現「畫得比以前更好了」，

那便是身為作者至高無上的快樂。

而且，在練習過後，

若能幾乎不需要畫骨架就能夠把圖畫出來，

那真是一件很美妙的事情。

直到那一天來臨之前，我們一起努力吧！

作家介紹

小林ツナ

2007年畢業於AMUSEMENT MEDIA綜合學院人物設計科。一面在電玩公司製作人物，一面以個人身分從事插畫工作。

ICHIMIYA

2007年自AMUSEMENT MEDIA綜合學院人物設計科畢業後，以插畫家和封面畫家的身分活躍中。

nico*

CG設計師。以影像作品為中心活躍於多種領域中。參與的主要作品有動畫「企鵝的問題」、「哈姆太郎」電玩遊戲「神奇寶貝戰鬥革命」等。也經手其他作品的人物概念設計。

茂（SHIGERU）

2006年AMUSEMENT MEDIA綜合學院人物設計科畢業。之後在電玩公司從事繪圖工作。主要製作爆炸、電擊等效果，擔任3D模特兒的動作。目前為自由身。

ATSUN

總之就是愛畫。拼命想畫出有魅力的人物。目前正於AMUSEMENT MEDIA綜合學院在學中。

清水大將

想把將愛傳送到世界的插畫家清水大將。還請大家多多指教。目前正於AMUSEMENT MEDIA綜合學院在學中。

滝　良子

參與這本書也讓我學到很多。目前正於AMUSEMENT MEDIA綜合學院在學中。

吉澤隆助

能夠參與這本令人嚮往的技法書真是非常光榮。正於AMUSEMENT MEDIA綜合學院在學中。

鏡月

雖然是一點微薄的心力，還是參加了這本書的製作。很高興獲邀參與。現在正於AMUSEMENT MEDIA綜合學院在學中。

sibaco

雖然很笨拙還是很高興能參加。我也希望能參考這本書畫出超強骨架，磨練技術。現在正於AMUSEMENT MEDIA綜合學院在學中。

SOPURANIAN

我深切以為骨架真是一個很重要的東西。為此書作畫，讓我自己也學到很多！現在已經從AMUSEMENT MEDIA綜合學院畢業了。

大和充

我也會買。AMUSEMENT MEDIA綜合學院畢業。

原書編輯介紹

中西先生

這是滝　良子小姐畫的GRAPHIC出版社的中西先生

原書監製介紹

AMUSEMENT MEDIA綜合學院

實行「實踐教育」，由目前活躍於各領域的現職專業講師教導，培養出許多支撐漫畫、動畫、電玩、配音、小說等娛樂產業的優秀人才。

-- 後記 --

從2008年開始談要出版這本書已經經過一年以上，終於完成了。期間經過數次中斷，說真的，「真的可以做完嗎？」這樣的疑慮在我心中不止閃過一次兩次。然而，多虧有協助我完成這本書的AMUSEMENT MEDIA綜合學院的學生、畢業生們，以及期間多次出手相助的老師們，才終於能夠出版。

當然，對GRAPHIC出版社的中西先生、負責編排的HUNDRED先生，我要致上最大的謝意。真的非常感謝。這本書若能對「想要把畫畫好」的讀者們有所幫助，那就更好了。

漫畫聖經2 最強骨架速成技法/おぎのひとし作.
--初版. -- 臺北市：尖端, 2011.04
面；　公分
ISBN 978-957-10-4515-3（平裝）
1.漫畫 2.人物畫 3.繪畫技法

947.41　　　　　　　　　　　　100004926

日本編輯人員：
封面設計、內文編排　HUNDRED（大館大、瀨口慶）
攝影　　　　　今井康夫
協助編輯　　　野口周三（AMUSEMENT MEDIA綜合學院）
　　　　　　　若菜和廣（AMUSEMENT MEDIA綜合學院）
　　　　　　　平石美喜子（AMUSEMENT MEDIA綜合學院）
　　　　　　　宮本秀子
企劃、架構　　中西素規

作者介紹

おぎのひとし

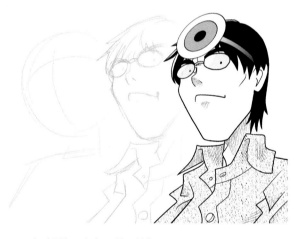

1972年（昭和47年）12月12日生。
1993年3月自千代田工科藝術專校設計專科畢業之後，
到1995年3月都在該校擔任助教。
1994年曾獲第35屆小學館新人漫畫大賞，
兒童部門佳作獎。
次年6月於「KOROKORO COMIC SPECIAL別冊」雜誌中初出道。
現在仍以小學館或學研、POPLAR社等以兒童為主的雜誌或書籍
為中心，經常有作品發表。
代表作為「大道魔術師少年小丑」（日本小學館）等。
另外，自2002年起即在AMUSEMENT MEDIA綜合學院漫畫學
科、2004年起在該校人物設計科當講師。

漫畫聖經2：最強骨架速成技法
畫出立體角色的基本技巧

作　　者》おぎのひとし
譯　　者》張婷婷

發 行 人》黃鎮隆
協　　理》王怡翔
副　　理》田僅華
編　　輯》張景威
美術主編》李開蓉
排版印製》明越彩色製版印刷有限公司
出　　版》城邦文化事業股份有限公司　尖端出版
　　　　　台北市民生東路二段141號10樓
　　　　　電話／（02）2500-7600　傳真／（02）2500-1971
　　　　　讀者服務信箱：tien@mail2.spp.com.tw
發　　行》英屬蓋曼群島商家庭傳媒股份有限公司
　　　　　城邦分公司　尖端出版行銷業務部
　　　　　台北市民生東路二段141號10樓
　　　　　電話／（02）2500-7600　傳真／（02）2500-1979
　　　　　劃撥專線／（03）312-4212
劃撥帳號／50003021英屬蓋曼群島商家庭傳媒（股）公司城邦分公司
　　　　　※劃撥金額未滿500元，請加附掛號郵資50元
法律顧問》通律機構 台北市重慶南路二段59號11樓
台灣地區總經銷》
◎ 中彰投以北（含宜花東）高見文化行銷股份有限公司
　　電話／0800-055-365　傳真／（02）2668-6220
◎ 雲嘉以南　威信圖書有限公司
　（嘉義公司）電話／0800-028-028　傳真／（05）233-3863
　（高雄公司）電話／0800-028-028　傳真／（07）373-0087
馬新地區總經銷／城邦（馬新）出版集團
　　Cite(M) Sdn.Bhd.(458372U)
　　電話：603-9056-3833　傳真：603-9056-2833
　　E-mail：citeckm@pd.jaring.my
香港地區總經銷／一代匯集
　　CENERATION COLLECTION
　　電話：852-2783-8102　傳真：852-2396-0050
版　　次》2011年4月初版　　Printed in Taiwan

HOW TO DRAW MANGA：SKETCHING MANGA-STYLE Vol.7
Sketching Props
©2009 Hitoshi Ogino
©2009 Amusement Media Academy
©2009 Graphic-sha Publishing Co.,Ltd
This book was first designed and published in Japan in 2009 by
Graphic-sha Publishing Co.,Ltd.
This Complex Chinese edition was published in Taiwan in 2011 by
Sharp Ponit Press, a division of Cite Publishing Limited.